xcultural codes **SUSAN HEFUNA**

xcultural codes

Beiträge von / Contributions by Negar Azimi, Bryan Biggs, Leonhard Emmerling, Hans Gercke, Rose Issa, Tracy Murinik und / and Berthold Schmitt

SUSAN HEFUNA

Herausgegeben von / Edited by Hans Gercke und / and Ernest W. Uthemann

KEHRER

Inhalt /Contents

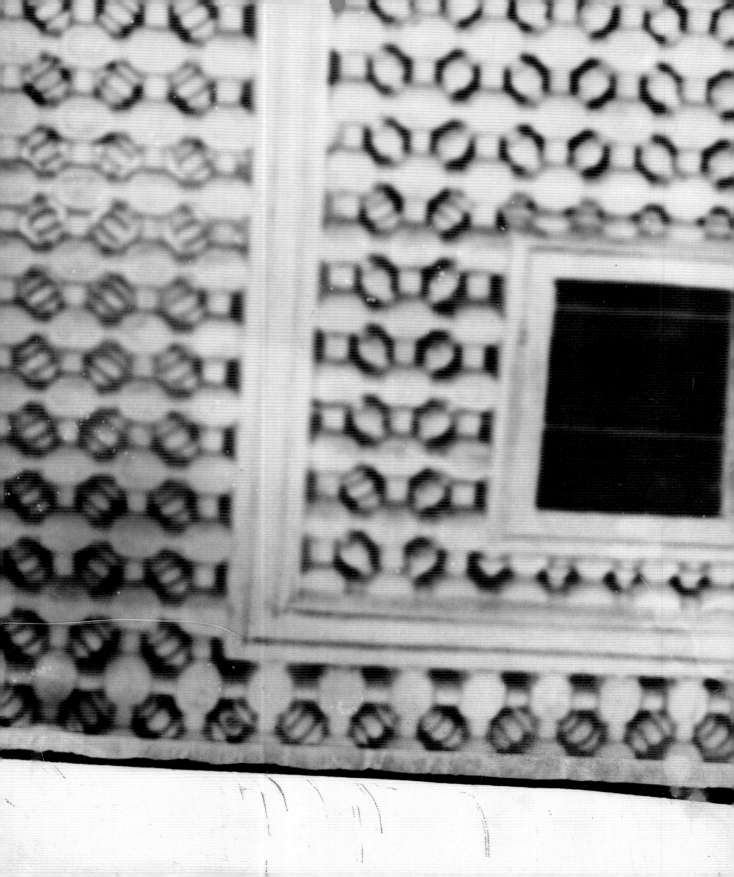

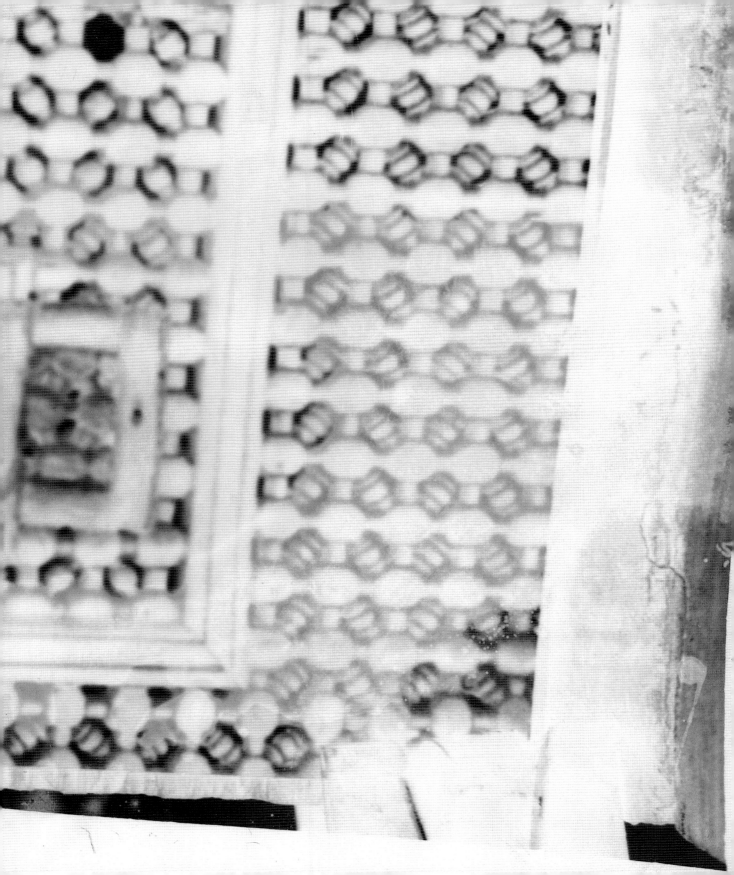

Fensterbilder

Das traditionelle europäische Tafelbild, konstruiert nach den Regeln der Zentralperspektive, ist Fenster in eine andere, zumindest partiell von der, in der wir leben, verschiedene Welt. Die Illusion, wir könnten sie betreten, auch wenn wir wissen, dass dies nicht möglich ist, besteht durchaus. Die uns geläufige und prägende, in der Renaissance entwickelte Bildvorstellung, die es in außereuropäischen Kulturen so nie gegeben hat, bezieht daraus ihre bis heute ungebrochene Attraktivität. Wir machen uns ein Bild von einer Welt, von der wir glauben, wir könnten ihrer habhaft werden, auch wenn sie uns fremd ist.

Es gibt andere Bildvorstellungen, auch in der europäischen Tradition. Die sakralen Wandmalereien des Mittelalters sind gleichsam Projektionen einer Welt, deren Zugang uns unmittelbar weder möglich ist noch möglich erscheint. Eine andere Wirklichkeit wird sichtbar an der Grenze unserer fassbaren Realität. In den Glasfenstern der gotischen Kathedralen wird diese Grenze selbst transparent. Von draußen leuchtet eine andere Welt in den Innenraum, die jenseits der sichtbaren Außenwelt angesiedelt ist – nachts strahlt ihr Licht aus dem Kultraum nach außen.

Im 20. Jahrhundert hat sich neben dem »Fensterbild« eine andere Auffassung herausgebildet. Das Bild verliert seinen illusionistischen Charakter, es materialisiert sich als Objekt, gewinnt folgerichtig haptische Qualitäten, teilt sein Dasein im Raum mit dem anderer Gegenstände und wirkt durch diese Gemeinsamkeit nur um so fremder und irritierender. Es verliert seinen Rahmen – zur gleichen Zeit, in der die Skulptur auf ihren Sockel verzichtet. An die Stelle des aussondernden, positionsbestimmenden Rahmens tritt ein Kontext, dessen Funktion dialektisch sein kann: Das Kunstwerk steht in irritierendem Kontrast zu seiner Umgebung, oder aber, umgekehrt, ein an sich vertrautes Objekt wird, wie Marcel Duchamp gezeigt hat, allein durch Kontextverschiebung zum Kunstwerk.

Die Begegnung und Auseinandersetzung mit dem Fremden, für die unser Umgang mit dem Kunstwerk Paradigma sein kann, hat etwas zu tun mit der Funktion von Rahmen und Umraum, mit der Ambivalenz eines Fensters, das geöffnet oder geschlossen werden kann, das auch im geschlossenen Zustand Ausblick, aber nicht unbedingt Einblick gewährt, das lebt von der osmotischen Ambivalenz von Offenheit und Abgrenzung. Es wä-

Seiten / Pages 6 / 7:

Cityscape Cairo

Fotografie / Photography

60 x 80 cm, 1420 / 1999

re reizvoll, an dieser Stelle auf die unterschiedlichen Aus-
prägungen des Fenster-Themas in der Kunst und ihre sehr
verschiedenartigen Implikationen einzugehen – man den-
ke etwa an Bilder von Vermeer und von Menzel, von Cas-
par David Friedrich und Oskar Schlemmer, um nur einige
wenige Beispiele zu nennen. In Glasfenstern von Johannes
Schreiter zerreißen an der Nahtstelle von innen und außen
vor die Öffnung gespannte Netze – ob es sich dabei um
einen Einbruch von außen oder einen Ausbruch von in-
nen, um den Verlust von Geborgenheit oder den Gewinn
von Freiheit handelt, bleibt offen.

Cityscape Cairo
Fotografie / Photography
100 x 100 cm, 1997

In diesem Zusammenhang sei auch an einen der wesentlichsten Aspekte der Architektur
des vorigen und vor-vorigen Jahrhunderts erinnert, die – partielle – Aufhebung der Tren-
nung von Außen- und Innenraum, die sich unter anderem im Bau von Passagen und
Wintergärten, Gewächshäusern und Kristallpalästen eindrucksvoll manifestiert hat. In
der zeitgenössischen Architektur spielt Glas eine dominierende, jedoch durchaus cha-
mäleonhafte Rolle: Glas, diese »feste Flüssigkeit«, kann transparent und hermetisch sein,
Durchsicht gewährend und Einsicht verweigernd, reflektierend, den Betrachter im Spie-
gelbild auf sich selbst zurückverweisend.

Das Fenster als Nahtstelle von Innen und Außen, von Diesseits und Jenseits. Das Fenster
als Symbol der Ambivalenz von Abgrenzung und Öffnung: Susan Hefuna, die ägyptisch-
deutsche Künstlerin, hat für ihre Auseinandersetzung mit zwei denkbar verschiedenen
Kulturen, in denen sie gleichermaßen »zu Hause« ist, im Gitterwerk der Mashrabiyas eine
überzeugende Metapher gefunden. Diese Schnitzwerke, integrierter Bestandteil ägypti-
scher Architektur, zu denen es in der islamischen Kunst nicht minder kostbare Pendants
aus Stein und Textil gibt, ermöglichen – auf ähnliche Weise wie die kunstvoll durchbro-
chenen Schleier, die in einigen arabischen Ländern noch heute die Gesichter der Frauen
verhüllen – den Blick nach draußen, verwehren jedoch zugleich den Einblick ins Innere.
Susan Hefuna hat in eindrucksvollen Arbeiten in Tusche auf Papier, aber auch in Ob-

jekten und Installationen, dieses Thema auf mannigfaltige Weise variiert, ohne dass sich freilich die Skala der gestalterischen Möglichkeiten der Künstlerin auf dieses eine Motiv reduzieren ließe.

Gleichwohl steht es im Werk Hefunas, wie andere Beiträge dieses Buches ausführlicher darlegen, für die Auseinandersetzung mit einem in hohem Maße aktuellen und brisanten Thema. Geht es doch heute weltpolitisch ganz entscheidend um diese Frage: Führt die Globalisierung zur allgemeinen Nivellierung unter dem Diktat eines missionarisch verbrämten, westlich-kapitalistischen Neokolonialismus oder zum »Kampf der Kulturen«, der womöglich längst schon begonnen hat? Oder sind Wege der Offenheit und weltweiter Kooperation möglich, ohne die jeweils eigene kulturelle Identität, soweit überhaupt noch vorhanden, aufzugeben? Fremdheit und Verschiedenheit können bekanntlich Ängste und Agressionen auslösen, aber auch anregender Ausgangspunkt einer intensiven Hinwendung sein, die nicht unbedingt in Vereinnahmung münden muss. Ein Dialog unter identischen Partnern ist sinnlos – jedes Gespräch lebt von der Spannung aus Ähnlichkeit und Verschiedenheit, aus Zustimmung und Widerspruch.

Kunst kann Modellcharakter haben, ist Seismograph für Entwicklungen und Befindlichkeiten. Hefuna, wohl gerade aufgrund ihrer Doppel-Heimat Weltbürgerin geworden, die in vielen Kontinenten unterwegs ist, behandelt ein global relevantes Thema. Mehr und mehr werden ihre Arbeiten weltweit zur Kenntnis genommen. Doch gerade wegen der Konkretheit, mit der die hier angesprochenen Fragen gestellt werden, sollte man nicht übersehen, dass in den von den Mashrabiyas abgeleiteten Arbeiten auch andere als politische Dimensionen anklingen: Die Dialektik des Fenstermotivs arbeitet mit der poetischen Balance von Helligkeit und Dunkel, Leichte und Schwere, Dichte, Festigkeit und Zartheit, von Ordnung und deren subjektiver Relativierung, Raster und Individualität. Verknüpfungen entstehen so, deren Knotenpunkte ebenso wichtig sind wie die Zwischenräume, die durch sie erst ermöglicht werden.

Hefunas Arbeiten handeln von Kommunikation und Isolation, von Ausgrenzung und Verbindung, von Hinwendung und Abkehr. Architektonisches klingt ebenso an wie Orga-

nisch-Vegetabilisches, manche ihrer Blätter erinnern an
Partituren, an Schrift, an Palimpseste. Susan Hefuna arbei-
tet, auch in ihren Performances, Videos und fotografischen
Arbeiten, mit Gegensätzen und Übergängen, mit Reihun-
gen, Schichtungen und Durchbrechungen – im ganz kon-
kreten wie im übertragenen Sinn. Formales hat in ihren
Arbeiten immer auch eine inhaltliche Dimension, Zeitbe-
zogenes zugleich eine zeitlos gültige. Susan Hefunas an
der Nahtstelle zweier Kulturen angesiedelte Kunst, beiden
gleichermaßen fremd und vertraut, ist politisch und privat,
präzise und offen zugleich.

Cityscape Cairo
Fotografie / Photography
100 x 100 cm, 1997

Ich freue mich, dass der Heidelberger Kunstverein als erste Station Susan Hefunas
Ausstellung *xcultural codes* zeigen kann. So wie die Künstlerin selbst stets zwischen
verschiedenen Orten und Kulturen unterwegs ist, so wird auch ihre Ausstellung 2004
und 2005 auf Reisen sein: in Deutschland, England und Ägypten. Im Namen aller aus-
stellenden Institutionen bedanke ich mich bei all denjenigen, die so engagiert am Aus-
stellungsprojekt *Susan Hefuna – xcultural codes* mitgearbeitet haben. Besonderer Dank
gilt den Autoren, die sich aus so unterschiedlichen Blickwinkeln der Arbeit Susan He-
funas näherten, sowie dem gesamten Team des Kehrer Verlags, das alles in die vorlie-
gende, einfühlsam bearbeitete Buchform brachte.

Hans Gercke, Heidelberg

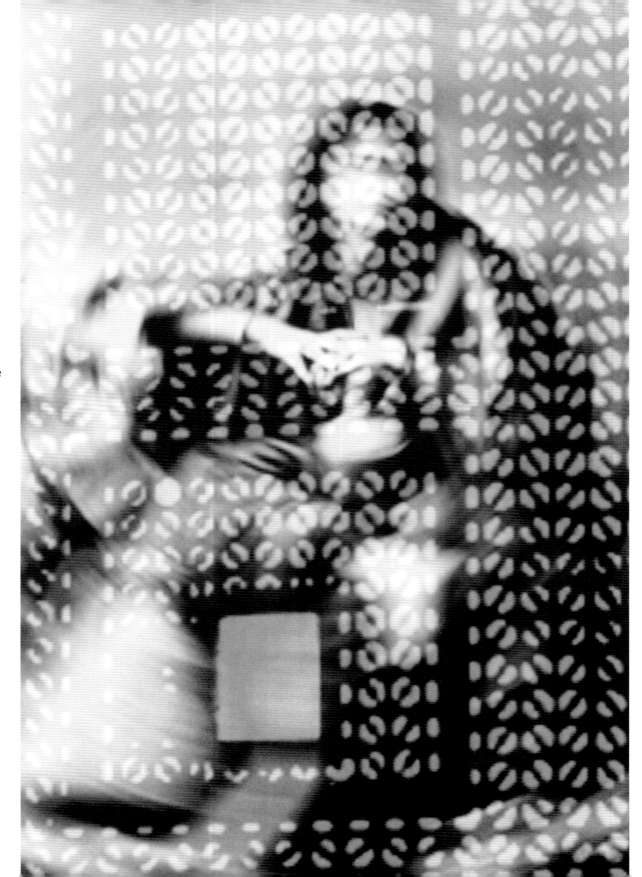

The traditional European panel painting, conceived according to the rules of the linear perspective, is a window to another world, at least partly different to the one in which we live. The illusion that we can enter into it is very convincing, even though we know that this is not possible. Our familiar and formative principles of art developed in the Renaissance, which never existed in similar form in non-European cultures, draws its attractiveness from this uninterrupted to this day. We imagine a picture of a world which we believe could be within our grasp even though it is foreign.

There are other principles of art, even within the European tradition. The sacred murals of the Middle Ages are like projections of a world to which we have no immediate access and to which access does not appear possible. Another reality becomes apparent at the boundary of our comprehensible reality. This boundary itself becomes transparent in the glass windows of Gothic cathedrals. From the outside, another world illuminates the interior, located beyond the visible outer world – at night, light from the cult room radiates to the outside.

In the 20th century, another outlook took shape in addition to the »window picture«. The picture loses its illusionary character, it materializes as an object. It therefore gains tangible qualities, shares its existence with other objects in the room and seems only stranger and more confusing by this community. It loses its frame – at the same time as sculpture is removed from its pedestal. Instead of the frame that sets off and determines the position, we find context, the function of which can be dialectic. The artwork stands in confusing contrast to its surroundings, or perhaps it is the other way around, a familiar object becomes a work of art simply by a change of context, as Marcel Duchamp demonstrated.

Encounter and confrontation with strangers, which can serve as a paradigm for our attitude toward artwork, is related to the function of frame and surrounding, to the ambivalence of a window that can be opened and closed, that allows us to peer out but perhaps not in when closed, that lives from the osmotic ambivalence of openness and restriction. It is tempting at this point to go into the variations of window themes in art and their

Seite / Page 12:

Woman

Fotografie / Photography

100 x 80 cm, 1997

highly diverse implications – one thinks of the pictures of Vermeer and Menzel, of Caspar David Friedrich and Oskar Schlemmer, to name just a few examples. In the glass windows of Johannes Schreiter, taught nets tear at the seam between the inside to outside before the opening – it remains uncertain if this is a break-in from the outside or a break-out from the inside, if it is the loss of security or the gain of freedom.

Within this context, we are reminded of an essential aspect of the architecture from the last two centuries, the – partial – elimination of the separation between the outside and inside that is so impressively manifested in the construction of such features as passages and winter gardens, greenhouses and crystal palaces. In current architecture, glass plays a dominant albeit chameleon-like role. Glass, that »solid liquid«, can be transparent and hermetic, permitting a view out and denying a view in, reflecting the mirror image of the viewer back upon himself.

The window as the seam between the inside and outside, between this world and eternity. The window as a symbol of ambivalence, of delimitation and opening. For her dialogue with two rather different cultures, in both of which she is equally »at home«, Susan Hefuna, the Egyptian-German artist, has found a convincing metaphor in the lattices of the mashrabiyas. These wood carvings, an integral part of Egyptian architecture, which have stone and textile counterparts no less precious in Islamic art, permit a view to the outside but deny a view to the inside – in similar manner to the artistically perforated veils which still cloak the faces of the women in some Arabian countries today. Susan Hefuna has varied this topic in diverse ways in impressive works of Indian ink on paper, in objects and installations, without admittedly reducing her range of artist possibilities to this one motif.

Nevertheless, in Hefuna's work, as other contributions in this book explain in greater detail, it represents a dialogue with a very contemporary and controversial topic. World politics today revolves around this question: Will globalisation lead to a general levelling of the playing field under the command of a missionary veiled, western-capitalistic, neo-colonialism or to a »war of cultures«, which may have already begun? Or are there still

ways to openness and global cooperation without having to give up our respective cultural identities, or what is left of them? As is well known, strangeness and differences can spark fear and aggression, but they can also be a motivating starting point for an intensive debate that need not necessarily conclude in agreement. A dialogue between identical partners is senseless – every discussion thrives on the tension between similarity and difference, agreement and contradiction.

Art can serve as a model, a seismograph for development and sensibility. Hefuna, unquestionably cosmopolitan due to her two homelands and travels to many continents, deals with a globally relevant topic. Her works are being recognized more and more around the world. However, precisely due to this concreteness with which the questions here are posed, one should not fail to see the other dimensions resonating beyond the political in the works derived from the mashrabiyas. The dialectic of the window motif operates with poetic balance of light and dark, light and heavy, density, strength and tenderness, of order and its subjective relativity, patterns and individuality. This is how associations arise, the junctions of which are just as important as the interstices that make them possible in the first place.

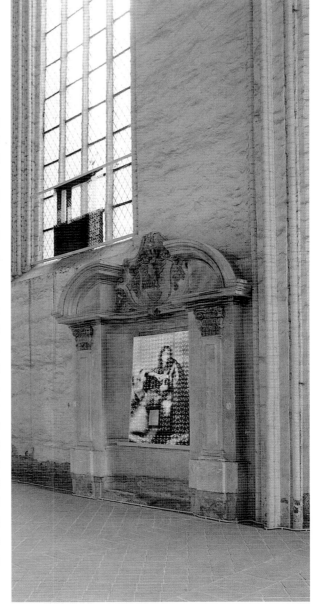

15

Hefuna's works deal with communication and isolation, discrimination and relationship, debate and rejection. There are tones of architecture as well as organic-vegetable, some of her sheets remind one of musical scores, texts, palimpsests. Even in her performances, videos and photographs, Susan Hefuna works with opposites and transitions, with sequences, layerings and penetrations – in both a very concrete and in the abstract sense.

Woman

Installation Via Fenestra

Marienkirche, Frankfurt / Oder, 2003

Fotografie / Photography

200 x 120 cm, 1997 / 2003

Formally, her works always have a substantial dimension, a timely and yet timeless validity. Susan Hefuna's art, at the seam between two cultures, both foreign and familiar, is political and private, precise and open at the same time.

I am pleased that the Heidelberger Kunstverein is the first station to show Susan Hefunas exhibition *xcultural codes*. Similar to the artist herself who is always moving between different places and cultures, her exhibition will travel in 2004 and 2005: in Germany, in the United Kingdom and in Egypt. On behalf of all these exhibitors, I would like to thank all those who have been so dedicated in their contributions to the exhibition project *Susan Hefuna – xcultural codes*. Special thanks goes the authors who approached Susan Hefuna's work from so many different points of view, as well as the team of the Kehrer Verlag, who brought everything together in the form of this book with such understanding.

Hans Gercke, Heidelberg

Cityscape

Tusche auf Papier / Ink on paper

60 x 80 cm, 2003

Cityscape

Tusche auf Papier / Ink on paper

60 x 80 cm, 2003

Cityscape

Tusche auf Papier / Ink on paper

60 x 80 cm, 2003

Cityscape

Tusche auf Papier / Ink on paper, 60 x 80 cm, 2003

Privatsammlung / Private collection

Cocoon

Tusche auf Papier / Ink on paper, 60 x 80 cm, 2003

Privatsammlung / Private collection

Untitled

Tusche auf Papier / Ink on paper, 60 x 80 cm, 2003

Privatsammlung / Private collection

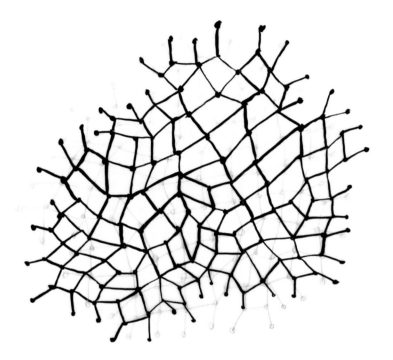

Structure

Tusche auf Papier / Ink on paper, 60 x 80 cm, 2003

Privatsammlung / Private collection

Building

Aquarell / Watercolour

50 x 40 cm, 2003

Building

Aquarell / Watercolour

50 x 40 cm, 2003

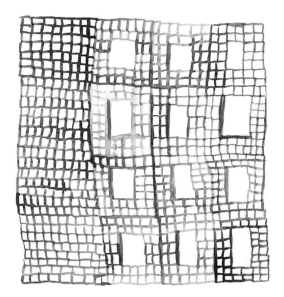

Cityscape

Aquarell / Watercolour, 50 x 40 cm, 2003

Sammlung / Collection Staatsgalerie Stuttgart

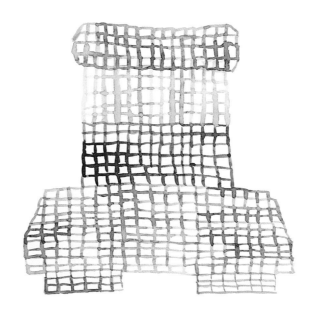

Building

Aquarell / Watercolour

50 x 40 cm, 2003

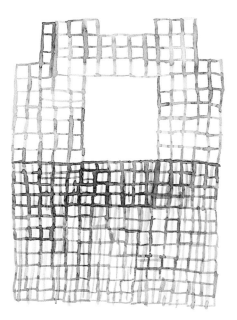

Building

Aquarell / Watercolour

50 x 40 cm, 2003

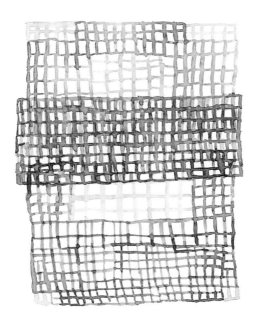

Building

Aquarell / Watercolour

50 x 40 cm, 2003

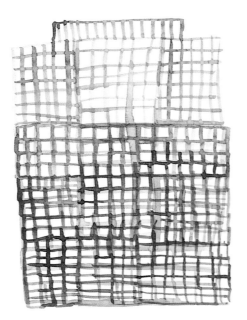

Building

Aquarell / Watercolour

50 x 40 cm, 2003

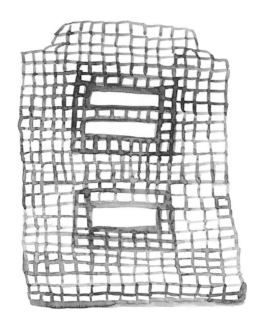

Building

Aquarell / Watercolour

50 x 40 cm, 2003

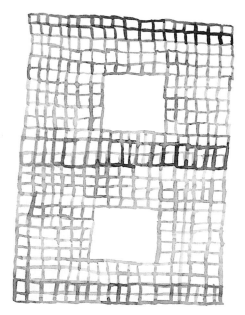

Building

Aquarell / Watercolour, 50 x 40 cm, 2003

Sammlung / Collection Staatsgalerie Stuttgart

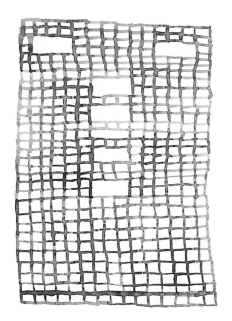

Cityscape

Aquarell / Watercolour

50 x 40 cm, 2003

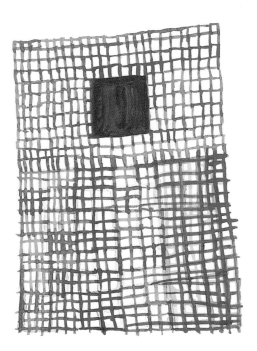

Cityscape

Aquarell / Watercolour

50 x 40 cm, 2003

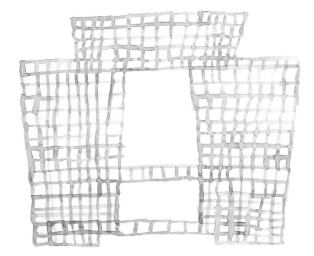

Cityscape

Aquarell / Watercolour

50 x 40 cm, 2003

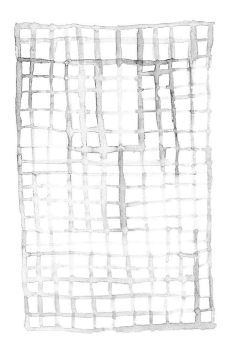

Cityscape

Aquarell / Watercolour, 50 x 40 cm, 2003

Sammlung / Collection Staatsgalerie Stuttgart

R.I.: You have chosen to start this exhibition with your black-and-white drawings and not with the complex, conceptual, multi-media works using digital camera that started your career in 1989. Could you elaborate on your background, how this drawing series developed, and how you reached the austerity of these apparently simple lines?

S.H.: Though I was born to a Catholic German mother and a Muslim Egyptian father, I grew up as a child in Egypt and only moved back to Germany when I was six for my education. I studied fine arts in German art academies and completed my postgraduate degree in new media in Frankfurt.

I was always attracted to the abstract form of structures – that of molecules, DNA or modules –, those details in science and biology that illuminate us about the bigger structure of life. I see similarities between my drawings, which are inspired by the shape of the mashrabiya (the old latticed wooden or stone decorative screens associated with architecture) that you see in old Cairo, and the molecular structure, especially in the joins where the lines cross each other.

In 1994, when I started to make these drawings, hidden connections and similarities between these unconscious structures became apparent. I saw them as a crossroads, an intermediate phase for connecting my ideas. Their realisation signified a visual impact and my previous structural attractions achieving a material form. In 1988 my work centred around video, drawings, and multimedia installations that became more and more sophisticated and mechanically perfect (perfect execution is expected in the West). When in 1992 I exhibited my first solo show in Egypt – a high-tech multimedia installation – one of my digital photographs of a mashrabiya screen was instantly perceived as a familiar object by the Egyptian public. Until then, all western audiences associated it purely with abstract art within the western concept. This first-hand and unexpected feedback from Egypt was a complete surprise to me. A different audience saw the essence of the work and not its reflection, without having read any of my intentions or knowing anything about my background.

42

From then on, my work was somehow enriched by this dual feedback: the historical, scientific, and aesthetic context of the work perceived by a western eye, and the references that were immediately related to familiar surroundings by Egyptians. The reading of the work hence depended on the codes of each culture, the same form referring to other ideas and images from the past and present. I learned that there is not one truth, but layers of interpretations or perceptions.

In terms of the actual drawing, the size of the paper is important, for I always draw my lines in one go, without interruption or re-inking. Their size is naturally related to my body's capacity to hold a line for so far and so long. The drawings started as two-dimensional, but developed into layers of paper of different thickness and translucence, so the texture was that of the superimposed layers of drawings, almost three-dimensional now, which I could see floating before me.

R.I.: You came back to photography in 1999, but instead of using modern digital cameras, you chose to work with pinhole cameras and old materials, photographing the old mashrabiyas of Cairo once again. Then you gradually moved from the details of latticed screens to landscapes. How did the transition take place, and what links the details of decorative objects often associated with urban life to the open-air landscapes that you photograph?

S.H.: Unconsciously, the structure of the mashrabiya is linked to my city life in Cairo and Germany. I started to use the pinhole camera in 1999, not only as a reaction to the increasingly high-tech demands and pressures of western productions, but also to explore and play with the old clichés of exoticism. It was an exercise in self-exorcism and also a deliberate attempt to include more imperfection, accidents, and mistakes, as in real life. Photographing palm trees in the delta, where my father comes from and where I spent most of my childhood and later my summer holidays with my family and late brother, was an ideal setting for exploring my own visual memories. Yet these same fa-

miliar images would speak to my other side as exotic im-
agery. The palm trees in our family cemetery and my
childhood playgrounds may look old-fashioned and or-
dinary, banal to other Egyptians and simply exotic and
ancient to westerners, yet these places are highly charg-
ed with personal and emotional memories. Even when I
sometimes put myself in front of the camera, few western eyes could detect the incon-
gruity of my presence in such surroundings. For although part of me belonged and
still belongs to this village life, I was never an integral part of its culture, of this very
familiar landscape. Evidently I remain an outsider to my father's countrymen, just as I
am an outsider to westerners, a »native« in a picture, my hair and eyes confirming my
foreignness. In both cases I remain a foreigner in a foreign land, in both countries, de-
spite my dual belonging.

Cityscape

Aquarell / Watercolour

40 x 50 cm, 2003

43

R.I.: This same landscape is present in your most recent work, where you hid your dig-
ital video camera on the roof of your family home. This two-hour film, in real time and
place, and shot in one go like your drawings, is like a piece of theatre about real life at
a village crossroads. In theory, your camera's observation is one that women behind a
mashrabiya could make. What was your intention in using your camera like that?

S.H.: I go to Egypt two or three times a year. This time, I went with the intention of
filming this specific spot in my father's village, which could be filmed from the roof of
our family house, with a hidden camera, so that I could capture life as I saw it year af-
ter year, and as it has been lived for centuries. The particular spot is a crossroads of
canals that provide water to surrounding fields, feeding the neighbouring farms and
animals. This particular crossroads is quite busy with people, who exchange gossip on
their way to work while bringing or taking their animals to the fields. There is also a
timeless quality about this spot, where apparently nothing happens, and where time
stands still. Egypt is full of such timeless images and activity, as if eternity is part of
the present, with life repeating itself. This »romantic« image of life in the delta, which
seems innocent and pure, hides many stories, invisible from behind the screens.

Nile Delta Egypt

Fotografie / Photography

60 x 80 cm, 2002

44

Although these images are taken with a digital camera, they still reflect an »exotic«, old-fashioned imagery, because the landscape has not changed much, nor the activity. The only alien image is that of myself, mingling with the locals; an outsider who is in reality part of the scenery, for I am recognised as a member of this village, even though in exile. Evidently I am an outsider in both my cultures, but nothing conveys this more poignantly than my own photographs or film. This feeling of being in exile, constantly observing, wherever I live and belong, is what permeates my work.

This conversation took place in London, August 2002, on the occasion of the exhibition *Ventanas – La Vida en el Delta*, Vacio 9 Gallery, Madrid.

R.I.: Du hast Dich entschieden, diese Ausstellung mit Deinen Tuschezeichnungen zu beginnen und nicht mit den komplexen, konzeptionellen Multimedia-Arbeiten, mit denen Deine Karriere 1989 begann. Kannst Du mir mehr zu Deinem Hintergrund und vielleicht auch dazu sagen, wie sich diese Serie der Tuschearbeiten mit dieser Strenge der anscheinend so schlichten Linien entwickelt hat?

S.H.: Als Tochter einer katholischen deutschen Mutter und eines moslemischen ägyptischen Vaters verbrachte ich meine Kindheit in Ägypten und kam mit sechs Jahren nach Deutschland zurück, um zur Schule zu gehen. Danach studierte ich an deutschen Kunstakademien und machte in Frankfurt meinen Abschluss auf dem Gebiet der Neuen Medien.

Abstrakte Formen von Strukturen interessierten mich schon immer – Moleküle, DNA, Module – diese Details in den Naturwissenschaften und vor allem der Biologie, die uns Aufschluss über die höhere Struktur des Lebens geben können. Ich sehe Verwandtschaften zwischen meinen Zeichnungen, die von der Form der Mashrabiyas inspiriert sind, und molekularen Strukturen, vor allem an den Verbindungspunkten, an denen sich Linien überkreuzen.

1994, als ich mit diesen Zeichnungen begann, sind mir verborgene Beziehungen und Ähnlichkeiten zwischen diesen Strukturen klargeworden. Ich sah sie als Kreuzungen, als Schnittpunkte, um meine Ideen zu verbinden. Die Umsetzung war ein starkes visuelles Erlebnis für mich und es gelang mir die Faszination, die diese Strukturen zuvor auf mich ausgeübt hatten, in eine materielle Form zu bringen.

1988 kreiste meine Arbeit um Video, Zeichnung und Multimedia-Installationen. Diese Installationen wurden immer raffinierter und technisch perfekter (perfekte Umsetzung wird im Westen erwartet). Als ich 1992 meine erste Einzelausstellung in Ägypten hatte – eine Hightech Multimedia-Installation – wurde eine meiner digitalen Fotografien zum Thema Mashrabiya vom ägyptischen Publikum sofort als vertraut wahrgenommen. Bis dahin hatte das westliche Publikum die Arbeit ausschließlich als abstrakte Kunst im Kontext des

Women Nile Delta Egypt

Fotografie / Photography

60 x 80 cm, 2002

westlichen Konzepts gelesen. Dieses unmittelbare und unerwartete Feedback aus Ägypten beeindruckte mich stark. Ein anderes Publikum sah, ohne etwas über meine Absichten oder den Hintergrund meiner Arbeit gelesen zu haben, die Essenz der Arbeit und nicht deren Reflektion.

Von da an wurde meine Arbeit in gewisser Weise durch dieses zweifache Feedback bereichert: Das westliche Auge nahm den historischen, naturwissenschaftlichen und ästhetischen Kontext wahr, während der ägyptische Blick augenblicklich Bezüge zu vertrauten Gegenständen herstellte. Somit war die Entzifferung eines Werkes von den Codes der jeweiligen Kultur abhängig, dieselbe Form verwies auf verschiedene Ideen und Bilder der Gegenwart und Vergangenheit. Mir wurde bewusst, dass es nicht die eine Wahrheit gibt, sondern verschiedene Schichten von Deutungen und Wahrnehmungen.

Was den Vorgang des Zeichnens angeht, ist die Papiergröße von Bedeutung, da ich die Linien immer ziehe, ohne abzusetzen, ohne Unterbrechung und ohne frische Tusche. Das Format des Papiers steht in direktem Zusammenhang mit meinem Körpermaß und der Fähigkeit, eine Line so und so lang zu ziehen. Zunächst zweidimensional, entwickelten sich die Zeichnungen zu Schichten aus Papier von verschiedener Stärke und Transparenz, die Oberfläche ergab sich aus den übereinanderlagernden Schichten von Zeichnungen und wurde fast dreidimensional – ich konnte sie vor mir förmlich schweben sehen.

R.I.: 1999 kamst Du zur Fotografie zurück, aber statt moderne digitale Kameras zu benutzen, hast Du Dich entschieden, mit Lochkameras und alten Materialien zu arbeiten und wieder einmal die Mashrabiyas von Cairo zu fotografieren. Dann hast Du Dich langsam von den Details der Gitterfenster zu Landschaften bewegt. Wie hat sich dieser Übergang vollzogen und was verknüpft Details dekorativer Gegenstände, die oft mit dem Stadtleben in Verbindung stehen, mit den weiten Landschaften, die Du fotografierst?

S.H.: Unbewusst steht die Struktur der Mashrabiyas mit meinem Stadtleben in Cairo und Deutschland in Verbindung. Mit der Lochkamera begann ich 1999 zu arbeiten, nicht nur

Woman Nile Delta Egypt
Fotografie / Photography
60 x 80 cm, 2002

als Reaktion auf die immer stärker werdenden Anforderungen auf dem Hightech-Sektor und dem zunehmenden Druck, der auf westliche Produktionen ausgeübt wurde, sondern auch, um die alten Klischees des Exotischen zu erforschen und damit zu spielen. Es war eine Übung in Selbstexotisierung und gleichzeitig der vorsätzliche Versuch, die Unvollkommenheit, den Zufall und Fehler mit einzubeziehen, so wie es im wirklichen Leben ist. Die Palmen im Delta zu fotografieren, wo mein Vater herstammt und ich einen Teil meiner Kindheit, später meine Sommerferien mit meinen Eltern und verstorbenem Bruder verbrachte, dies war die ideale Szenerie für mich, um meine eigene visuelle Erinnerung zu erforschen. Und doch sprachen eben diese vertrauten Anblicke auch meine andere Seite an, die sie als exotische Methaphorik empfand. Die Palmen auf dem Friedhof unserer Familie und die Spielplätze meiner Kindheit mögen auf andere Ägypter altmodisch und gewöhnlich, geradezu banal wirken und Westlern schlichtweg exotisch und aus vergangenen Zeiten erscheinen. Für mich sind diese Orte und Bilder aufgeladen mit emotionalen Erinnerungen. Auch wenn ich mich ab und zu selbst vor die Kamera stelle, können die meisten Westler die Irritation, die meine Anwesenheit in dieser Umgebung darstellt, entdecken. Denn obwohl ein Teil von mir in dieses dörfliche Leben gehörte und immer noch gehört, war ich nie ein integraler Bestandteil dieser Kultur oder dieser mir äußerst vertrauten Landschaft. Offenbar bleibe ich für die Landsleute meines Vaters eine Außenseiterin, so wie ich für Westler eine Außenseiterin bin. Eine »Eingeborene« auf einem Bild, mein Haar und meine Augen bestätigen meine Fremdheit. In beiden Fällen bleibe ich eine Fremde in einem fremden Land, in beiden Ländern – und das, obwohl ich beiden Ländern zugehörig bin.

R.I.: Dieselbe Landschaft ist auch in Deiner neusten Arbeit gegenwärtig, wo Du mit versteckter Kamera vom Dach Deines Familienhauses einen zwei Stunden langen Film gedreht hast. Dieses Video wurde in Echtzeit, ohne Ortswechsel gedreht, an einem Stück, vergleichbar mit Deinen Zeichnungen. Das ist wie ein Theaterstück über das wirkliche Leben an einer Kreuzung in einem Dorf. Theoretisch gesehen, sind Deine Beobachtungen durch die Kamera Beobachtungen, die eine Frau durch ein Mashrabiya-

Cityscape
Aquarell / Watercolour
50 x 40 cm, 2003

Fenster machen könnte. Was war Deine Absicht, die Kamera auf diese Weise zu benutzen?

S.H.: Ich bin zwei bis drei Mal im Jahr in Ägypten. Diesmal fuhr ich mit der Absicht hin, diese spezielle Stelle im Dorf meines Vaters vom Dach des Hauses unserer Familie mit versteckter Kamera zu filmen, so dass ich das Leben einfangen konnte, so wie es ist, wie ich es Jahr für Jahr gesehen hatte und wie es seit Jahrhunderten gewesen ist. An dieser ganz bestimmten Stelle kreuzen sich zwei Kanäle, die Wasser für die umliegenden Felder liefern, für die angrenzenden Farmen und Tiere. An dieser Kreuzung ist es sehr lebendig, Leute plaudern auf dem Weg zur Arbeit, erzählen den neusten Tratsch, während die Tiere zum Feld und zurück geführt werden. Von diesem Ort, an dem nichts passiert und an dem die Zeit still zu stehen scheint, geht eine besondere Qualität von Zeitlosigkeit aus. Ägypten ist voll von solchen zeitlosen Bildern und Geschehnissen, als sei die Ewigkeit Teil der Gegenwart, indem sich das Leben stets wiederholt. Dieses »romantische« Bild des Lebens im Delta, das unschuldig und rein erscheint, verbirgt viele Geschichten, unsichtbar hinter den Kulissen.

Obwohl ich diese Bilder mit der Digitalkamera aufgenommen habe, geben sie eine »exotische«, altmodische Bildwelt wieder, denn weder Landschaft noch Aktivitäten haben sich sehr verändert. Das einzig fremdartige Bild ist das meiner selbst, wie ich mich unter die Dorfbewohner mische, eine Außenseiterin, die in Wirklichkeit Teil der Szenerie ist, denn ich werde als Teil der Dorfgemeinschaft angesehen, obwohl ich im Exil lebe. Offensichtlich bin ich in beiden Kulturen eine Außenseiterin, nichts zeigt dies prägnanter als meine eigenen Fotos oder Filme. Dieses Gefühl, im Exil zu sein, eine ständige Beobachterin, wo auch immer ich lebe oder hingehöre, dies durchdringt meine Arbeiten.

Das Gespräch wurde im August 2002 in London anlässlich der Ausstellung *Ventanas – La Vida en el Delta*, Vacio 9 Gallery, Madrid, geführt.

Seiten / Pages 50 – 56:

Life in the Delta 1423 / 2002

Video, 120 min, 2002

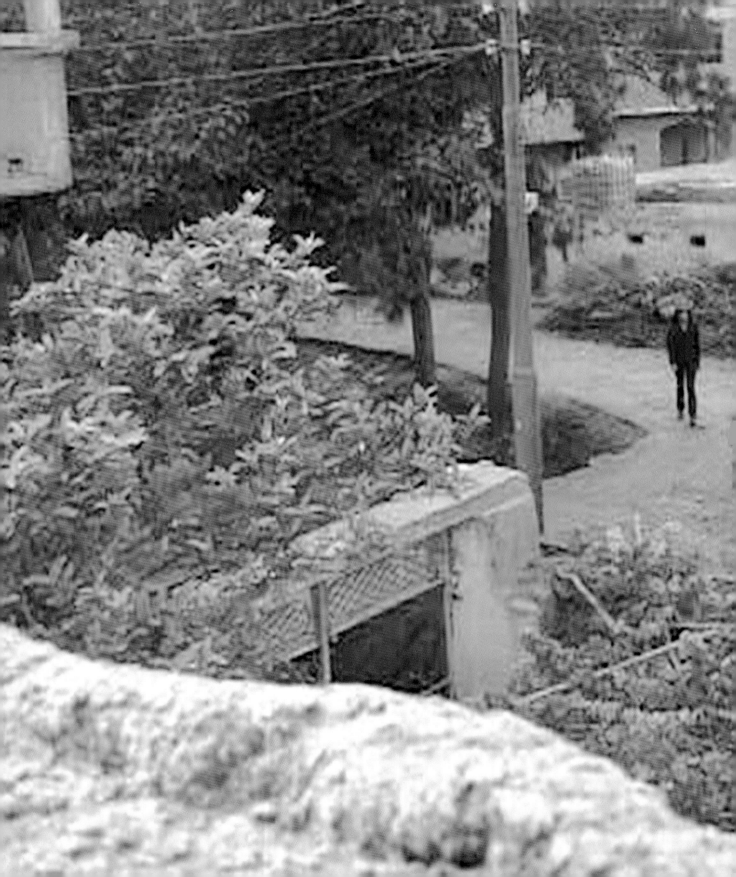

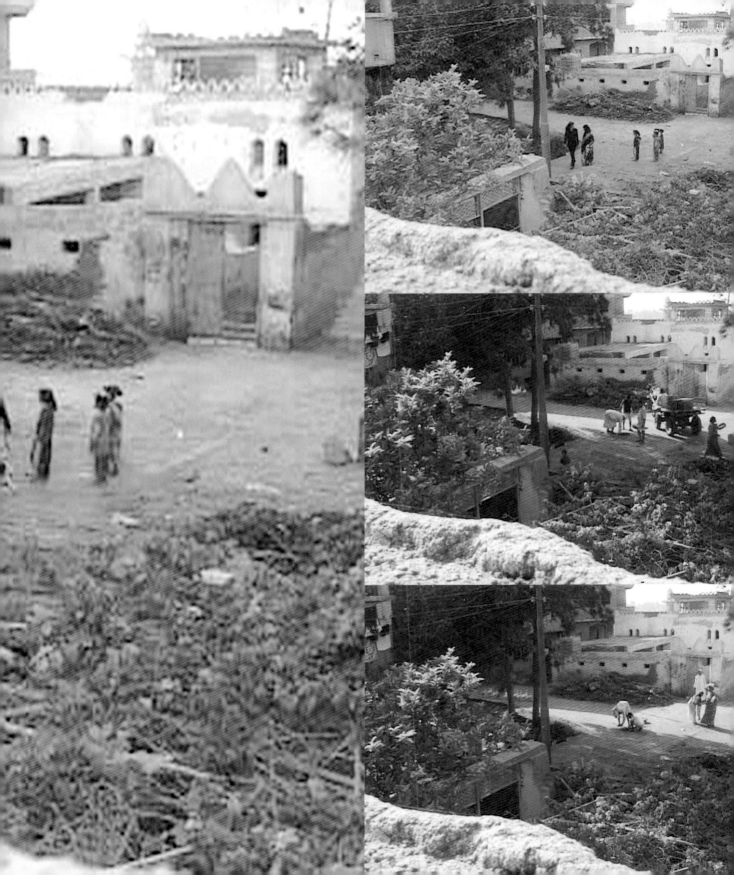

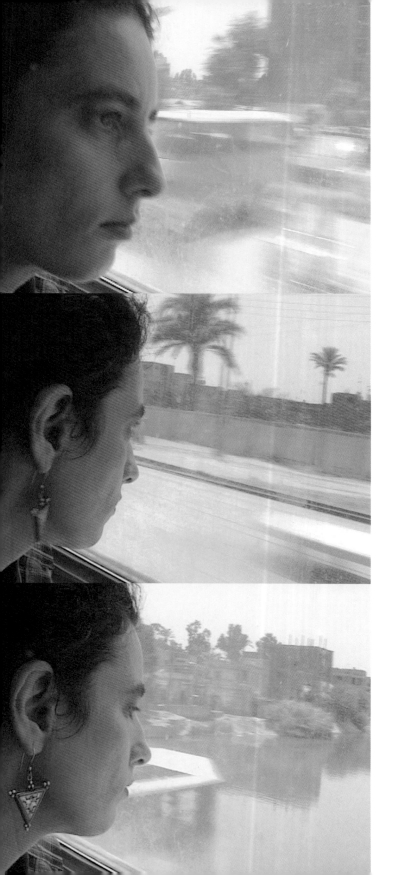

Life in the Delta 1423/2002

Ein Video von Susan Hefuna

Die klassische Nilreise beginnt oder endet in Kairo. Neben dem Besuch der Hauptstadt gehören archäologische Stätten wie Gizeh, Memphis, Theben, Luxor und Assuan zu den beliebten Stationen einer Reise auf dem Strom, an dessen Ufern sich das Panorama der touristischen Erwartungen an das geheimnisvolle Land entfaltet: Pyramiden, Grabstätten und Tempel symbolisieren die Jahrtausende alte Kultur, während Palmen, Wüste und pittoreske Gestalten für die Fremdheit der Landschaft und das Leben an dem majestätischen Fluss stehen.

Mit der aus dem 19. Jahrhundert stammenden romantischen Vorstellung von Orient, Mystik und Exotik hat das nördlich von Kairo zum Mittelmeer hin sich öffnende Nildelta wenig gemein. Das gewaltige Mündungsgebiet verzweigt sich in ein dichtes Geflecht von in- und auseinander fließenden Haupt- und Nebenarmen sowie ein weites Netz von Siedlungen und Verkehrswegen. An diesem Übergang zum Meer endet die malerische Vision von der Erhabenheit und Fruchtbarkeit eines Stromes, der wie kein anderer zum Sinnbild für eine der bedeutendsten Kulturen der Menschheit geworden ist. Das Leben der Menschen im Delta steht nicht auf dem Programm der klassischen Reise ins Land der Pharaonen.

Life in the Delta 1423 / 2002 ist der Titel eines Videos der Künstlerin Susan Hefuna. Eine versteckte Kamera, fest auf dem Dach des Hauses ihrer Familie im Nildelta installiert, hält das Geschehen auf der Straße vor dem Haus fest – zwei Stunden lang, ohne Schwenk der Kamera, ohne Schnitt. Das zunächst leere Zentrum des Bildausschnittes ist gerahmt von ein- und zweistöckigen Wohnhäusern, von Mauern, Toren, Treppen, Gärten und Bäumen. Allein das permanente Knattern eines Motors und das Zwitschern der Vögel unterlegen das menschenleere »Bühnenbild« der dörflich anmutenden Wegkreuzung. Bald aber belebt reges Treiben die Szenerie: Fußgänger überqueren die Straße, ein alter Mann tritt vor das Tor seines Hauses, Kinder und Frauen kommen ins Bild. Auf einem Pickup wird Vieh transportiert, leise rollen Pferde- und Eselskarren vorüber, Fahrräder und Motorräder wirbeln Staub auf. Zwei Männer unterhalten sich miteinander, ein Mädchen stößt einen Jungen zur Seite, ein Kleinkind weint. Gänse flattern heran und watscheln die Straße auf und ab. Arbeiter kommen, öffnen einen mitten auf der

Kreuzung liegenden Kanaldeckel und machen sich in der Öffnung zu schaffen. Passanten schauen dem zu, kommentieren das Tun, einer der Arbeiter neckt eine junge Frau. Andere Passanten nehmen die Arbeiten kaum wahr, setzen ihren Weg unbeirrt fort oder lenken ihr Gefährt gleichmütig um die Baustelle herum. Kleinstädtisches Alltagsleben prägt das Bild: Die Menschen gehen ihren Geschäften nach, spielen, machen Besorgungen, erledigen ihre Arbeit, vertreiben sich die Zeit, sie begegnen einander, verweilen, sprechen miteinander oder weichen einander aus.

Life in the Delta 1423 / 2002 ist eine Metapher über die Bedingungen unserer Wahrnehmung und die Grenzen unserer Teilhabe am Fremden. Die Bilder und Geräusche erwecken den Anschein, als könne der Betrachter rasch mit der unbekannten Situation vertraut werden. Neben den möglichen Erfahrungen aus eigenen Reisen nach Ägypten bietet die allgemeine Kenntnis der von den Medien übermittelten Bilder, Filme und Berichte über das Land und seine Menschen eine wichtige, von Susan Hefuna ostentativ ein- und vorausgesetzte Orientierungshilfe. Wie Versatzstücke verweisen die landestypischen Trachten, Bauformen und Pflanzen auf die arabische Kultur und Lebensweise. Bald aber werfen die Bilder Fragen auf: Wer sind die gezeigten Personen? Woher kommen und wohin gehen sie? Gibt es Verbindungen zwischen ihnen?

Die Künstlerin kommentiert und deutet die Aufzeichnung nicht. Eine die Personen und ihr Tun verknüpfende Regie oder ein sich selbst erklärender Handlungsablauf zeichnen sich nicht ab. Im Gegenteil. Mensch und Tier treten ohne räumlich oder zeitlich nachvollziehbares Muster auf, bleiben eine Weile und verlassen das Blickfeld wieder. Selbst das mehrfache Erscheinen ein und derselben Figur bindet diese nicht in eine erzählerische Struktur ein, die dem Betrachter einen anschaulichen und sinnstiftenden Begriff von dem Gezeigten gibt. Die Straßenkreuzung ist ein Ort, an dem Menschen, Tiere und Fahrzeuge in nicht vorhersehbaren Rhythmen aus unterschiedlichen Richtungen zusammen kommen, in wechselnden Konstellationen aufeinander treffen und wieder auseinander geführt werden. Obwohl es sich somit um ein Phänomen handelt, das bei jedem Zuschauer als bekannt voraus gesetzt werden kann, da es in dieser oder ähnlicher Form überall auf der Welt stattfindet, bleiben der spezifische Ort im Delta und das dor-

tige Geschehen für den Betrachter in einem ambivalenten Verhältnis zwischen Nähe und Distanz, zwischen Vertrautheit und Fremdheit.

Indem die Videobilder die Bewohner des Dorfes in ihrem täglichen Umfeld zeigen, suggerieren sie auf den ersten Blick Intimität und Nähe. Die Menschen bewegen und verhalten sich ganz frei, sie agieren nicht auf Anweisung eines Regisseurs oder mit Blick auf einen Zuschauer. Tatsächlich rückt Susan Hefuna das Gezeigte jedoch durch kompositorische Hürden in die Ferne. So bilden die in das untere Bildfeld ragende Dachkante, das Blattwerk der Bäume und die Hofmauer eine optische Barriere zwischen dem Standort des Beobachters und dem Geschehen auf der Straße. Dieser Abstand verhindert die individuelle Wahrnehmung der auftretenden Figuren, so dass nur allgemeine Verhaltens- und Bewegungsabläufe erfasst werden. Darüber hinaus lässt die starre Einstellung der Kamera es nicht zu, den Wegen einzelner Personen zu folgen, um dem Betrachter das Leben der Menschen im Nildelta auf erzählerische Weise nahe zu bringen.

Eine weitere Schranke zur Sichtbarmachung der Grenzen der Annäherung an das Fremde bietet die Rahmenhandlung des Videos. Die einleitende Sequenz zeigt Susan Hefuna auf der Zugfahrt in ihr Heimatdorf, der Schluss zeigt sie bei der Abreise. Ein unmissverständlicher Hinweis darauf, dass nicht wir Zuschauer vor Ort sind und einem authentischen Erlebnis beiwohnen, sondern dass eine vermittelnde Person – die Künstlerin – dazwischen steht und als Botschafterin fungiert. Wie zum Beweis dessen erscheint Susan Hefuna auch im Hauptteil des Videos. Beim Überqueren der Straße unterhält sie sich, westlich gekleidet und mit offenem Haar, mit einer in Landestracht gehüllten Anwohnerin. Die Künstlerin hat Anteil an beiden Kulturen und verknüpft sie in ihrer Person miteinander. Die ambivalente Haltung zwischen Nähe und Distanz zeigt, dass es Hefuna nicht auf Durchdringung und Vermischung arabischer und westlicher Merkmale ankommt. Indem die Künstlerin die Grenze zwischen dem Hier und dem Dort, das heißt die kulturelle Differenz zwischen der Heimat und der Fremde sichtbar macht, hebt sie das Einzigartige des Anderen hervor und bewahrt es zugleich.

Seinem strukturellen Aufbau nach knüpft *Life in the Delta 1423 / 2002* an Zeichnungen und Bilder Hefunas an, die von den Mashrabiyas islamischer Baukunst inspiriert sind. Mit dem Video gestattet Susan Hefuna dem westlichen Betrachter nur den »vergitterten« Blick auf eine ihm fremde Kultur. Dadurch entzieht sie die in den Bildern gezeigten Menschen dem bloßstellenden und verkitschenden Zugriff der global agierenden medialen Verwertungsapparate. Analog zur Funktionsweise und Ästhetik eines Mashrabiya ist die auf den ersten Blick einfach anmutende, sich dann jedoch als zunehmend vielschichtig erweisende Struktur des Videos Durchlass und Sperre zugleich. Das in *Life in the Delta 1423 / 2002* festgehaltene Geschehen auf der Straße ist eine Aufforderung, das Wesen fremder Kulturen aufmerksam zu betrachten und gleichzeitig einen würdevollen Abstand zu wahren.

Berthold Schmitt, Saarbrücken

Life in the Delta 1423/2002

A Video by Susan Hefuna

The classic Nile journey begins or ends in Cairo. In addition to the visit of the capital, archeological sites such as Giza, Memphis, Thebes, Luxor and Aswan are popular stations of the journey. Along the river banks the panorama of tourist expectations unfolds upon the mysterious country: pyramids, tombs and temples symbolize the millennia old culture while palms, desert, and picturesque shapes represent the foreignness of the landscape and life on the majestic river.

The Nile Delta, opening north of Cairo and extending to the Mediterranean, has little in common with the romantic 19th century notions of the Orient, mysticism and exoticism. The enormous delta area divides into a complex mesh of main and side branches flowing from and into each other as well as a wide network of settlements and highways. The picturesque vision of the river's grandeur and fertility ends at this transition to the sea, a river that has become a unique symbol for one of the most important cultures of mankind. The life of the people in the delta is not on the schedule of the classic journey through the country of the Pharaohs.

Life in the Delta 1423 / 2002 is the title of a video by the artist, Susan Hefuna. A hidden camera installed on the roof of her family's home in a village in the Nile Delta recorded events on the street in front of the house – two hours long without panning of the camera, without cutting. The centre of the picture, empty at first, is framed by one and two-storied residential buildings, walls, gates, stairs, gardens and trees. Only the permanent rattle of an engine and the chirping of birds can be heard on the deserted »stage« of the village intersection. But an active hustle and bustle soon animates the scene: pedestrians cross the street, an old man steps in front of the door to his house, children and women enter the scene. Cattle are transported on a pickup, horses and donkey carts quietly roll by, bicycles and motorcycles whirl up dust. Two men converse, a girl pushes a boy aside, a small child cries. Geese flutter in and waddle up and down the street. Workers arrive, open a manhole cover in the middle of the intersection and begin working in the opening. Passers-by watch the workers, comment about the activity, one of the workers teases a young woman. Other passers-by hardly notice the work, continue on their way unflustered or steer their vehicle serenely around the con-

struction site. The scene has the atmosphere of everyday life in the province. The people go about their business, play, shop, attend to their work, while away the time; they meet, dawdle, speak to each other or avoid one another.

Life in the Delta 1423 / 2002 is a metaphor about the conditions of our perception and the limits of our intercourse with strangers. The pictures and sounds give the impression that the observer can quickly become familiar with the unknown situation. Besides possible experiences from one's own journeys to Egypt, general knowledge of pictures transmitted by the media, films and reports on the country and its people provide an important guide, demonstratively employed and required by Susan Hefuna. Like set pieces, the traditional costumes, building forms and plants point to the Arabian culture and way of life. The pictures soon raise questions, however. Who are the depicted persons? Where do they come from and where are they going? Are there relationships between them?

The artist does not comment or interpret the recording. There is no directing to coordinate the people or their actions, no self-explanatory plot. On the contrary. Man and animal appear in time and space without comprehensible pattern, stay a while and leave the field of vision again. Even when the same figure appears more than once, there is no explanatory structure to give the observer a clear and meaningful idea about him. The intersection is a place where people, animals and vehicles come together from different directions in unpredictable rhythm, confront each other in changing constellations and depart from one another. Although these are phenomena assumingly familiar to each viewer since identical or similar events take place everywhere in the world, the specific place remains in the delta and for the viewer the events there have an ambivalent relationship between proximity and distance, between familiarity and strangeness.

By showing the residents of the quarter in their daily environment, the video images suggest intimacy and proximity at first glance. The people move and behave quite freely, they do not act according to the instructions of a director or for the sake of a spectator. In fact Susan Hefuna moves occurring events to the distance using compositional hurdles. The edge of a roof, the foliage of trees and the courtyard wall in the lower picture

form a visual barrier between the location of the observer and the happenings in the street. This distance prevents focused observation of the figures appearing so that only general behavior and movements can be seen. Furthermore, the camera in its fixed position cannot follow the path of individuals and thereby bring the life of the people in the Nile Delta closer to the observer in a narrative way.

The background story of the film is another barrier to visualizing the limits to approaching the foreignness. The opening sequence shows Susan Hefuna on the train journey to her home village, the closing scene shows her on departure. An unmistakable indication that we, the viewers, are not on-site in Egypt and living through a genuine experience; a mediator, the artist, stands in between and acts as an ambassador. As if to prove this, Hefuna also appears in the main part of the video. Crossing the street, western-dressed, her hair open, she talks to a resident wrapped in a traditional costume. The artist is part of the two cultures and connects one with the other through her person. The ambivalent attitude between proximity and distance shows that Hefuna is not concerned with penetrating and intermixing Arabian and western characteristics. By revealing the borders between here and there, the cultural difference between homeland and foreign land, the artist emphasizes the uniqueness of the Other and at the same time preserves it.

The structural form of *Life in the Delta 1423 / 2002* is tied to Hefuna's drawings and photos inspired by the mashrabiyas of Islamic architecture. In the video, Susan Hefuna allows the western observer only a »screened« view of a foreign culture. In doing so, Hefuna removes the people in the pictures from the condescending and kitschy portrayal by the globally operating media apparatus. Analogous to the function and aesthetics of a mashrabiya, the structure of the video, appearing at first glance simple but then revealing itself as multi-layered, is simultaneously a passage and obstruction. In *Life in the Delta 1423 / 2002*, the recorded activity in the street is a challenge to observe the nature of foreign cultures attentively, and at the same time maintain a dignified distance.

Berthold Schmitt, Saarbrücken

Cairo 1421 / 2000

Fotografie / Photography

60 x 80 cm, 2000

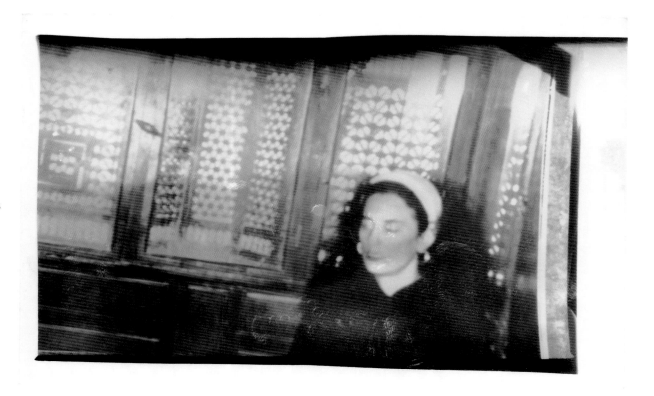

4 Women 4 Views

Fotografie / Photography

60 x 80 cm, 2001

4 Women 4 Views

Fotografie / Photography

60 x 80 cm, 2001

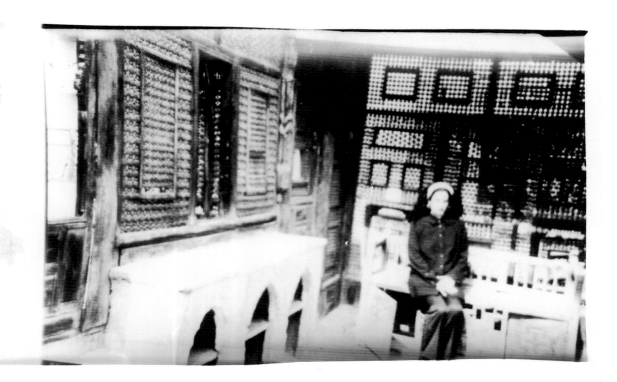

4 Women 4 Views

Fotografie / Photography

60 x 80 cm, 2001

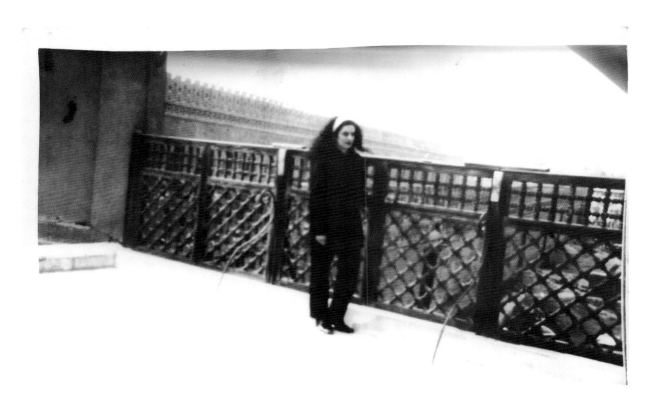

4 Women 4 Views

Fotografie / Photography

60 x 80 cm, 2001

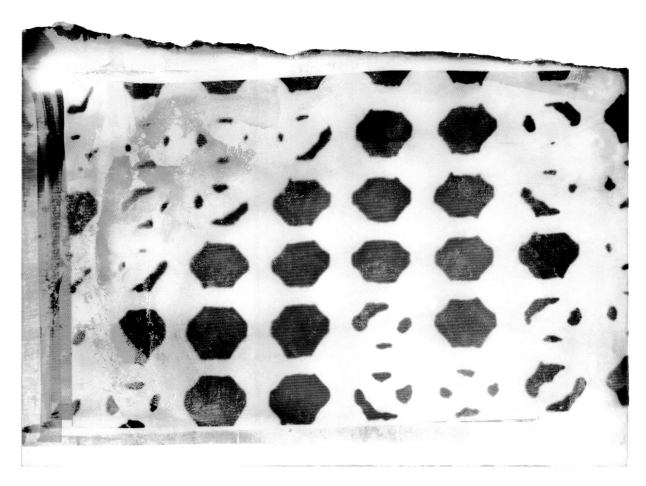

Cityscape Cairo

Fotografie / Photography

60 x 80 cm, 2001

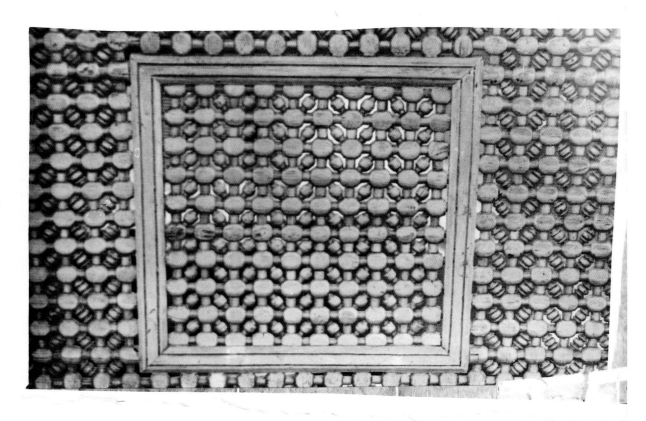

Cityscape Cairo

Fotografie / Photography

60 x 80 cm, 2001

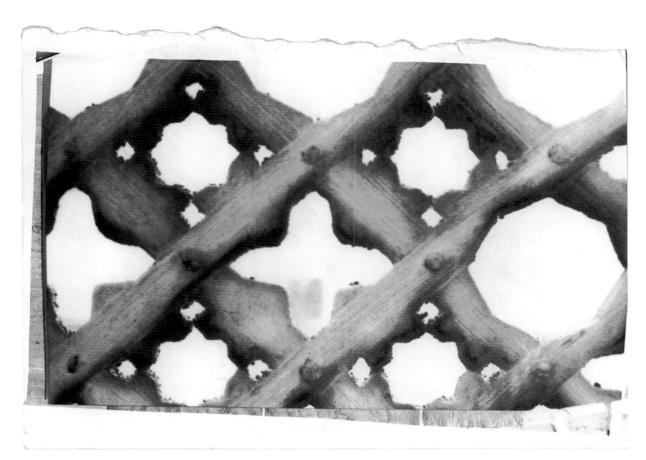

Cityscape Cairo

Fotografie / Photography

60 x 80 cm, 2001

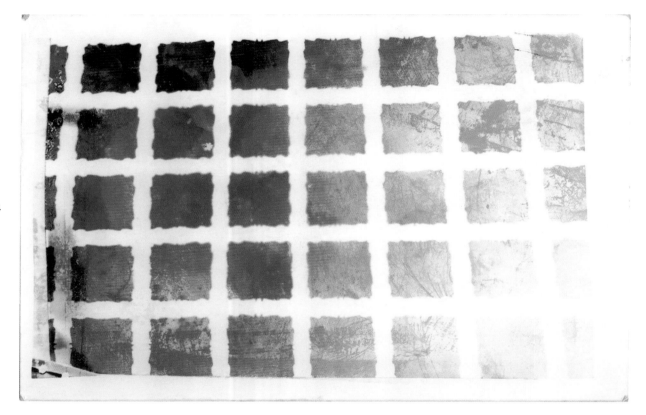

Cityscape Cairo

Fotografie / Photography

60 x 80 cm, 2001

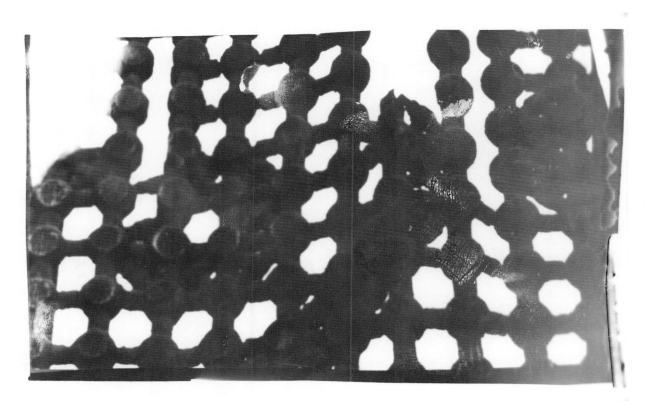

Cityscape Cairo

Fotografie / Photography

60 x 80 cm, 2001

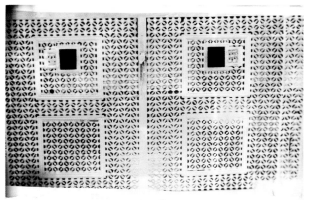
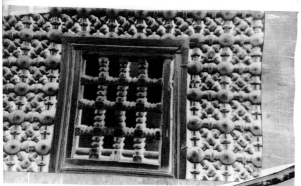

Cityscape Cairo

Fotografie / Photography

je / each 60 x 80 cm, 2001

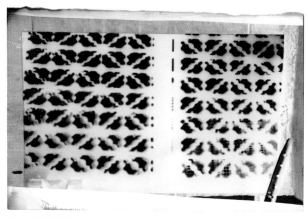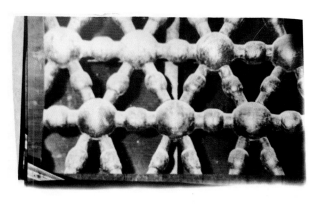

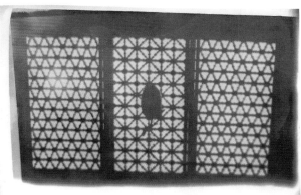

Cityscape Cairo

Fotografie / Photography

je / each 60 x 80 cm, 2001

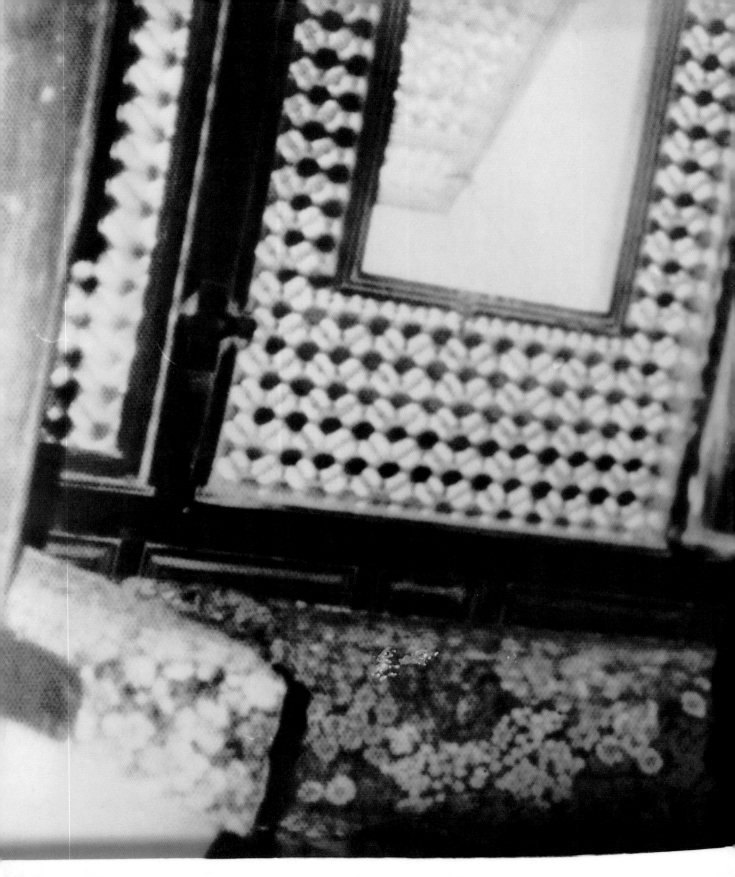

Seiten / Pages 78 / 79:

Woman Cairo

Fotografie / Photography

60 x 80 cm, 2001

Susan Hefuna spent time in 2001/2002 in residence at Delfina Studios in London, a time in which she also exhibited in the capital. *xcultural codes* however provides the first opportunity for audiences in the UK to see a substantial selection of work by this artist who seems to be constantly on the move. Indeed the idea of exactly where home is and the contingent nature of art, its capacity to acquire different readings as it travels to and engages with new contexts, are pertinent to a discussion about Hefuna's work. The exhibition title she has chosen acknowledges the complexity of codes that comes into play in her work as different audiences – be they in Cairo, Heidelberg, Cape Town, Liverpool or Boulder, Colorado – register recognition with particular symbols or elements, codes that Hefuna delights in mixing up, not to confound the viewer, but to open up possibilities for new associations and interpretations. In this way she challenges assumptions about specific cultural meanings, creating art that denies easy categorisation and eludes fixed readings informed by art world, political or other interests.

Everlyn Nicodemus, speaking of her own experience as an African artist and writer resident in Europe, has argued that cultural identity is but another dependency from which the artist must escape.[1] In the UK in particular, artists have been quick to both use and subvert the official agendas of multiculturalism, whose well-meaning creation of new, inclusive categories of »cultural diversity« has so far failed to fully reflect or take into account the complex and shifting contemporary realities of an increasing number of people, especially in urban centres, whose experience is one of hybridity, of cultural confluence and interchange. Hefuna's own experience in London, showing her work and talking about it – albeit to an informed audience of her peers – has already suggested to her an empathy, a familiarity almost, with her art practice that is quite different from its reception in Germany. Born in 1962 into a mixed Muslim/Christian family, Hefuna's dual heritage sits somewhat uncomfortably within the dominant concept of German citizenship, in which a narrow biological definition of nationhood seems impervious to broader cultural claims. Her work reflects this duality and the sense of distance she feels both from Egypt where she grew up, and – significantly – from Germany, where she has spent much of her life and where she is based. Leslie A. Adelson, in discussing Turkish authors in Germany, critiques the notion of »betweenness«, a bridge between two worlds

Cityscape Cairo

Fotografie / Photography

60 x 80 cm, 2000

where critics invariably position these authors in the nation's cultural landscape, and a place that »functions literally like a reservation designed to contain, restrain and impede new knowledge, not enable it«[2]. By comparison, the UK's history and acceptance of »home grown« artists from a diversity of cultural backgrounds, combined with a critical context informed by an expansion of postcolonial cultural studies, promises a markedly different response to Hefuna's exhibition when it travels here, creating perhaps new sets of codes to add to the interpretative mix.

Whilst the experience of diaspora is one that is increasingly coming to signify, somewhat paradoxically, the idea of home at the start of the 21st century, Hefuna resists being pigeonholed as a »diasporic« artist: »I think it is just normal that people are moving, moving all the time and mixing up. I am always on the move in the UK and US, in Europe, in Egypt. So my identity is a mixture of influences, which come from all over. I do not consider myself as anything«. Hefuna's interest then lies in transcending labels, and in creating an art that is spiritual, timeless, open-ended, one that overcomes boundaries, categorisation and clichés. To achieve this however she starts by visiting the very point from which those clichés emanate, interrogating codes and symbols already heavily invested with specific cultural associations, using images redolent of a time and a landscape scrutinised through an Imperial gaze. This is seen most clearly in her photographic series, which conjure up a distant world of colonial Egypt, scenes of everyday ordinariness made exotic by the presence of palm trees, a lone donkey tethered in the midday sun, or an intriguing doorway into some forbidden place. Elsewhere, Hefuna's intricately patterned drawings suggest decoration from Middle Eastern or North African architecture, and her sculptural objects seem arcane, redolent of Arabic antiquity. In these ways she constructs a fictive space, whose inauthenticity is never far beneath the surface. Yet unlike cliché, in which meaning becomes devalued, reduced to perfect simplicity, this space is layered, ambiguous, open to multiple readings.

One could approach the same work in purely formal and aesthetic terms, from the same European modernist perspective that Hefuna's fine art training in Germany has equipped

her with. In such a reading the chance effects and degraded quality that the primitive pinhole camera brings to the photos reflect a »truth to materials«, there is no attempt to conceal the imperfections of the productive process; the grid drawings are exercises in geometric abstraction; the three dimensional works exist only as sculptural forms. This interpretation alone, however, ignores the cultural referents in Hefuna's work, the significance of the mashrabiya for example, with its position between private and public space, its metaphorical associations with veiling and voyeurism. Another artist who uses the motif of the mashrabiya, Samta Benyahia, questions through her work whether it is possible to »see the world without the screen of social and critical assumptions«[3]. Hefuna shares this concern, finding in the mashrabiya's ability to operate in two directions the possibility for dialogue rather than closure, a template she uses for drawing in and engaging with her audience.

This is demonstrated in her photographic work, where there is an intangibility about the images that prompts questions from us rather than provides any immediate answers. These are photographs to ponder on, inviting the viewer to speculate on their production as much as on their content. Images of Cairo today appear grainy and rudimentary, as if pictured at the birth of photography itself. Cityscapes are inexplicably printed in negative, whilst others taken of architectural detail on the streets of Cairo resemble the early darkroom experiments of Man Ray. Is it necessary for us to know the identity of the people captured going about their business in the Nile Delta, or others deliberately posed for the camera, including a woman who sits alone and slightly tense, who turns out in fact to be the artist herself? We respond to the seemingly provisional status of these images with our own hesitancy. If we cannot quite grasp them, there is nonetheless an acknowledgement that, just as the artist has allowed a degree of uncertainty and ambiguity, in order to unravel the works' coded layers we too must remain open in our approach. Nothing is as simple as it seems. Included in a set of picture postcards that Hefuna has produced, similar to the ones that tourists send as greetings from Cairo, is one in which she sits in the lap of a sphinx statue, her serene inscrutability and arms outstretched in front of her mimicking the pose of her mythological host, as she watches the river flow. It is only on closer inspection that we realise it is the Thames

she observes and the location is London's Embankment, whose Cleopatra's Needle obelisk is just out of shot. Hefuna's impromptu intervention here is a small act of cultural reclamation, an effective gesture that de-codes the monument's symbolic presence right at the historical heart of the Empire. The effect, as elsewhere in her work, is one of disorientation – literally, in the sense of Orientalism's centuries-long indexing of the land to the east and south of the Mediterranean – as Hefuna steers us away from the certain paths that the West's hegemonic compass has mapped out for the region.

The debt that European modernism, stretching back to Picasso and Matisse, owes to visual expressions from outside Europe has been well documented, if not fully embraced in official art histories. Islamic art in particular had a profound influence on artists in the West, demonstrating that the world could be pictured non-figuratively, and that patterning – up till then consigned to the category of mere decoration – offered possibilities for formal innovation (and indeed spiritual and philosophical signification). The coexistence in Hefuna's practice of visual codes from both Islamic and Western conventions continues to interrogate this relationship, setting up an intriguing interplay. The apparent simplicity of the lattice motifs in her drawings, for example, with their reference to the mashrabiya screen, belies the complexity of these graphic works. Gradually we notice flaws in the patterning, an irregularity to the lines, some of which discontinue and veer off course, and there is an imprecision to the joints. Far from either the rigorous mathematical order of classical Arabic pattern or the strict obsession of contemporary American artist Sol Lewitt's grid drawings, Hefuna's draughtsmanship is intuitive, serving to loosen structural rigidity. Indeed this fluidity of line creates an impression of netting in these intimate works, rather than the solidity of the mashrabiya, which can – as Hefuna demonstrates in another series of digitally manipulated photographs – be dissolved through the effects of light and movement. Like net curtains, associated in an English context with the nosey neighbour forever lurking at the front room window, keeping an eye on the comings and goings of the street, these lattices obscure what is behind them, sometimes a density of further patterned layers or else an indistinctly shaped shadow. We peer in but are we too being observed?

The recent announcement of the decision to award Liverpool European Capital of Culture in 2008 has stimulated debates in the city around the three complex and highly contested concepts referred to in this designation: What is Europe and what is it to be a European? What are the implications for Liverpool, a city for so long on the economic margins of Europe, of occupying a position, even if only nominally, at the centre? What is culture, and who controls the cultural agenda? Similar questions, posed on a bigger scale in relation to nationhood, identity and independence, and given sharper focus in the broader context of globalisation's onward march, are increasingly being voiced around the world. They are expressed in the struggle for self-determination by nations, communities and individuals. Artists – at least those who, like Hefuna, enter into a critical relationship with the world – see, not the hopelessness, but the possibilities within this condition. Her art has the capacity to engage positively with the new social realities of dislocation, rather than speaking of loss and longing.

View 1420 / 1999
Fotografie / Photography
80 x 60 cm, 1999

Bryan Biggs, Liverpool

1 Everlyn Nicodemus, From Independence to Independence, in: Independent Practices, Bluecoat Arts Centre, Centre for Art International Research / Liverpool School of Art & Design, Liverpool 2000.

2 Leslie A. Adelson, Against Between: A Manifesto, in: Unpacking Europe, Museum Boijmans Van Beuningen, NAi Publishers, Rotterdam 2001.

3 David A. Bailey and Gilane Tawadros, introduction to Veil: Veiling, Representation and Contemporary Art, Institute of International Visual Arts (inIVA) and Modern Art Oxford, London 2003.

Seiten / Pages 86 / 87:

Women Nile Delta Egypt

Fotografie / Photography

60 x 80 cm, 2002

Eine Frage der Disorientierung

Im Jahr 2001 / 2002 lebte Susan Hefuna als »artist in residence« der Delfina Studios in London, eine Zeit, in der sie auch in der englischen Hauptstadt ausstellte. Dennoch bietet *xcultural codes* dem britischen Publikum die erste Gelegenheit, eine umfassende Auswahl von Werken dieser Künstlerin zu sehen, die ständig in Bewegung zu sein scheint. Unabdingbar für die Diskussion über Hefunas Arbeiten ist zum einen die Vorstellung, wo genau man eigentlich zu Hause ist, sowie zum andern die Natur der Kunst, nämlich ihre Fähigkeit, auf der Reise zu neuen Kontexten und im Austausch mit ihnen verschiedene Lesarten anzunehmen. Der Titel, den sie für die Ausstellung gewählt hat, bekennt sich zu der Komplexität der Codes, die in ihren Arbeiten ins Spiel kommen, wenn ein ganz unterschiedliches Publikum – sei es nun in Cairo, Heidelberg, Kapstadt, Liverpool oder Boulder, Colorado – mit bestimmten Symbolen oder Elementen eine Verbindung herstellt und ein Wiedererkennungseffekt einsetzt; Codes, die Hefuna mit Begeisterung miteinander vermischt, nicht etwa, um den Betrachter zu verwirren, sondern um Möglichkeiten für neue Assoziationen und Interpretationen zu eröffnen. So stellt sie Vorurteile in Bezug auf spezifische kulturelle Bedeutungen in Frage und schafft eine Kunst, die sich einer unproblematischen Einordnung in Kategorien widersetzt und sich starren, festgefahrenen Lesarten entzieht, die von der Kunstwelt oder von politischen oder sonstigen Interessen bestimmt werden.

Everlyn Nicodemus hat in ihren Schilderungen ihrer eigenen Erfahrungen als afrikanische Künstlerin und Schriftstellerin mit Wohnsitz in Europa die Behauptung aufgestellt, kulturelle Identität sei nichts anderes als eine weitere Form der Abhängigkeit, von der man sich als Künstler lösen muss.[1] Insbesondere in Großbritannien waren Künstler schnell bei der Hand, die offiziellen Vorgaben des Multikulturalismus sowohl für sich zu nutzen als auch sie zu untergraben – Vorgaben, deren wohlmeinender Erschaffung neuer, pauschaler Kategorien der »kulturellen Vielfalt« es bisher nicht gelungen ist, die komplexen und stets im Wandel begriffenen heutigen Realitäten einer zunehmenden Anzahl von Menschen, besonders in urbanen Zentren, vollständig widerzuspiegeln oder ihnen Rechnung zu tragen: die Erfahrung von Durchmischung, von kulturellem Zusammenfließen und Austausch. Hefunas eigene Erfahrungen in London, als sie dort ihre Arbeiten zeigte und darüber redete – wenngleich sie es mit einem informierten Publikum mit

ähnlichen Interessensgebieten zu tun hatte –, haben ihr bereits Einfühlungsvermögen, fast schon eine Art Vertrautheit mit ihrem künstlerischen Ausdruck versprochen, eine Haltung, die sich gänzlich von der Rezeption ihrer Arbeiten in Deutschland unterscheidet.

Hefunas zweifaches Erbe – 1962 in eine moslemisch-christliche Mischehe geboren – lässt sich mit der vorherrschenden Vorstellung von deutscher Staatsbürgerschaft, in der eine peinlich genaue biologische Definition der Nationalitätszugehörigkeit weiterge-steckten kulturellen Ansprüchen unzugänglich scheint, gewissermaßen schwer vereinbaren. In ihren Arbeiten spiegeln sich diese Dualität und das Gefühl der Distanz wider, die sie sowohl zu Ägypten, wo sie aufwuchs, als auch – bezeichnenderweise – zu Deutschland verspürt, wo sie einen großen Teil ihres Lebens verbrachte und noch heute lebt. Leslie A. Adelson untersucht in seiner Abhandlung über türkische Autoren in Deutschland kritisch den Gedanken des »Dazwischenweilens«, einer Brücke zwischen zwei Welten, den Ort, wo Kritiker diese Autoren innerhalb der kulturellen Landschaft der Nation unweigerlich ansiedeln, einen Ort, der »buchstäblich wie ein Reservat aufgebaut ist, dazu gedacht, neue Erkenntnisse einzudämmen, zu erschweren und zu unterdrücken, nicht etwa, sie zu fördern«[2]. Im Vergleich dazu versprechen die Geschichte Großbritanniens und auch die britische Akzeptanz »einheimischer« Künstler mit vielfältigen kulturellen Hintergründen, in Verbindung mit einem kritischen Umfeld, das durch eine Ausweitung postkolonialer kultureller Studien bestimmt wird, eine merklich andere Reaktion auf Hefunas Ausstellung, wenn sie hier gezeigt wird, und führen vielleicht sogar zu einer Bereicherung der interpretativen Mischung um ein weiteres Set von Codes.

Zwar ist die Diaspora eine der Erfahrungen, die, auch wenn es ein gewisses Paradoxon darstellt, zu Beginn des 21. Jahrhunderts zunehmend an Bedeutung für die Vorstellung von Heimat gewinnen, doch Hefuna widersetzt sich der Einordnung als Künstlerin der Diaspora: »Ich halte es für ganz normal, dass Menschen in Bewegung sind, ständig in Bewegung sind und sich miteinander austauschen. Ich selbst bin andauernd unterwegs, in Großbritannien und den USA, auf dem europäischen Festland und in Ägypten. Daher ist meine Identität ein Gemisch von Einflüssen, die von überall her kommen. Ich sehe mich nicht als etwas Bestimmtes an.« Hefunas Interesse besteht dem-

nach darin, sich jeder Abstempelung zu entziehen und eine Kunstform zu schaffen, die spirituell, zeitlos und offen ist, eine Kunstform, die Grenzen, Einordnungen in Kategorien und Klischees überwindet. Um dieses Ziel zu erreichen wählt sie jedoch als Ausgangspunkt genau den, von dem eben diese Klischees ausgehen; sie hinterfragt Codes und Symbole, die bereits enorm mit spezifischen kulturellen Assoziationen beladen sind, verwendet Bilder, die stark an eine Zeit und eine Landschaft erinnern, wie sie von den britischen Kolonialherren einer gründlichen Prüfung unterzogen wurde. Das zeigt sich am deutlichsten in ihrer Fotoserie, die eine ferne Welt des kolonialen Ägyptens heraufbeschwört: Alltagsszenen, denen das Vorhandensein einer Palme, eines einsamen Esels, der in der Mittagssonne angebunden ist, oder einer Tür zu einem verbotenen Ort, die neugierig macht, Exotik verleiht.

Cityscape Cairo 1420 / 1999
Fotografie / Photography
80 x 60 cm, 1999

Andernorts suggerieren Hefunas Zeichnungen mit ihren verschlungenen Mustern Ornamente von Bauwerken des Mittleren Ostens oder Nordafrikas, und ihre Skulpturen wirken geheimnisumwittert und beschwören das arabische Altertum herauf. Auf diese Weise erschafft sie einen fiktiven Raum, dessen Nicht-Authentizität nie weit unter der Oberfläche lauert. Doch im Gegensatz zu Klischees, in denen jegliche Bedeutsamkeit abgewertet und auf absolute Einfachheit reduziert wird, ist dieser Ort vielschichtig, mehrdeutig und für mannigfaltige Interpretationen offen.

Man könnte sich demselben Werk mit rein formalen und ästhetischen Kriterien und aus derselben europäischen modernistischen Perspektive, die Hefunas Studium der Bildenden Künste in Deutschland ihr vermittelt hat, annähern. In einer solchen Auslegung spiegeln die Zufallseffekte und die minderwertige Qualität, die ihre Fotos durch die primitive Lochkamera erhalten, eine »Materialtreue« wider; es wird keinerlei Versuch unternommen, die Unvollkommenheiten des Herstellungsverfahrens zu verber-

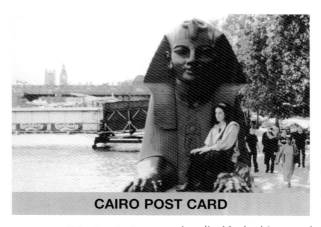

CAIRO POST CARD

Cairo Post Card 2001

14,8 x 10,5 cm, 2001

gen; die Gitterzeichnungen sind Übungen in geometrischer Abstraktion; die dreidimensionalen Arbeiten existieren nur als plastische Formen. Diese Interpretation für sich allein genommen lässt jedoch die kulturellen Bezugspunkte in Hefunas Arbeiten außer Acht, beispielsweise die Mashrabiyas und deren Abgrenzung zwischen dem privaten und dem öffentlichen Raum, ihre metaphorischen Assoziationen mit Verschleierung und Voyeurismus. Samta Benyahia, eine andere Künstlerin, die das Motiv der Mashrabiyas verwendet, stellt durch ihre Arbeiten in Frage, ob es möglich ist, »die Welt ohne das Raster sozialer und kritischer Annahmen zu sehen«[3]. Hefuna teilt diese Bedenken und empfindet die Eigenschaft der Mashrabiyas, in zwei Richtungen zu funktionieren, eher als Möglichkeit für Dialog als für Abgrenzung. Sie verwendet dieses Muster, um ihr Publikum anzulocken und Kontakt mit ihm aufzunehmen.

Das wird in ihren fotografischen Arbeiten besonders deutlich, deren Darstellungen etwas Ungreifbares ausstrahlen, das uns eher zu Fragen anregt, als uns unmittelbare Antworten zu liefern. Es sind Fotografien, über die man nachsinnt, sie laden den Betrachter dazu ein, Spekulationen über ihren Inhalt und ihr Herstellungsverfahren anzustellen. Bilder von Cairo heute wirken körnig und rudimentär, als seien sie zur Geburtsstunde der Fotografie aufgenommen worden. Stadtlandschaften sind unerklärlicherweise im Negativ gedruckt, während andere Aufnahmen von architektonischen Details auf den Straßen Cairos Ähnlichkeiten mit den frühen Dunkelkammerexperimenten Man Rays aufweisen. Ist es denn wirklich notwendig, dass wir die Identität der Menschen kennen, die dabei fotografiert wurden, wie sie im Nildelta ihren alltäglichen Beschäftigungen nachgehen? Müssen wir unbedingt Klarheit darüber besitzen, wer andere sind, die sich bewusst für die Kamera in Pose gesetzt haben, darunter auch eine Frau, die allein und ein wenig angespannt dasitzt und von der sich erweist, dass es sich tatsächlich um die Künstlerin persönlich handelt? Wir reagieren auf den anscheinend provisorischen Status dieser Bilder mit unserer eigenen Unschlüssigkeit. Wenn wir sie nicht ganz erfassen können, dann ist da trotz allem die Einsicht, dass auch wir in unserer Annäherung Offenheit bewahren müssen, um die verschlüsselten Schichten der Arbeiten zu entwirren,

ebenso wie die Künstlerin ein gewisses Maß an Unbestimmtheit und Doppeldeutigkeit zugelassen hat. Nichts ist so einfach, wie es erscheint. Zu einer Postkartenserie, die Hefuna angefertigt hat, ganz ähnlich den Aufnahmen, die Touristen als Grüße aus Cairo nach Hause schicken, zählt eine Fotografie, die sie selbst zeigt, wie sie auf dem Schoß der Statue einer Sphinx sitzt und mit ihrer Gelassenheit und Unergründlichkeit und den vor sich ausgestreckten Armen die Pose ihrer mythologischen Gastgeberin imitiert, während sie zusieht, wie der Fluss vorüberströmt. Erst bei näherer Betrachtung erkennen wir, dass es sich bei dem Fluss, den sie beobachtet, um die Themse handelt, und bei dem Standort um Londons Embankment unweit »Kleopatras Nadel«, des Obelisken, der eben nicht mehr auf der Aufnahme zu sehen ist. Hefunas improvisierter Eingriff stellt in diesem Fall einen kleinen Akt kultureller Rückgewinnung dar, eine simple und doch äußerst effektive Geste, die die symbolische Anwesenheit des Monuments mitten im historischen Kern des Britischen Weltreichs dekodiert. Wie auch in anderen ihrer Arbeiten entsteht ein Effekt der Disorientierung – geradezu buchstäblich, nämlich im Sinne der jahrhundertelangen Bestimmung des orientalischen Raums als des Landes östlich und südlich des Mittelmeers –, da uns Hefuna von den vorgegebenen Pfaden weg führt, die der hegemonische Kompass des Westens für die Region verzeichnet hat.

Die europäische Moderne, zurückreichend zu Picasso und Matisse, hat visuellen Ausdrucksweisen aus außereuropäischen Gefilden eine Menge zu verdanken und steht somit in ihrer Schuld, was von der offiziellen Kunstgeschichtsschreibung, wenn schon nicht rundum gutgeheißen, so doch bestens dokumentiert wurde. Insbesondere die islamische Kunst hatte einen tiefgreifenden Einfluss auf Künstler im Westen, indem sie demonstrierte, dass die Welt in einer nicht-figurativen Form abgebildet werden konnte und dass vorgegebene Muster – bis dahin der Kategorie reiner Dekoration zugeordnet – Möglichkeiten für formale Innovation boten (und tatsächlich auch für spirituelle und philosophische Bedeutungsinhalte).

Die Koexistenz islamischer sowie auch westlicher Konventionen in Hefunas Einsatz visueller Codes hinterfragt immer wieder die Beziehung zwischen beiden und erzeugt eine faszinierende Wechselwirkung. So täuscht beispielsweise die augenscheinliche Einfach-

heit der Gittermustermotive in ihren Zeichnungen mit der Bezugnahme auf die Mashrabiyas über die Komplexität dieser graphischen Arbeiten hinweg. Mit der Zeit fallen uns kleine Schönheitsfehler in den Mustern auf, eine Unregelmäßigkeit der Linien, von denen einige abreißen und von ihrem vorgegebenen Verlauf abschweifen, und die Verbindungsstellen haben eine Ungenauigkeit an sich. Weit entfernt von der strengen mathematischen Ordnung klassischer arabischer Muster und auch von der schieren Besessenheit der Gitterzeichnungen des zeitgenössischen amerikanischen Künstlers Sol Lewitt ist Hefunas Könnerschaft intuitiv und dient dazu, strukturelle Starre zu lockern. Und gerade die Flüssigkeit der Strichführung ruft in diesen intimen Arbeiten eher einen Eindruck des Filigranen hervor und nicht den der Stabilität der Mashrabiyas, die – wie Hefuna in einer anderen Serie von digital manipulierten Fotografien demonstriert – durch Lichteffekte und Bewegung aufgelöst werden kann. Wie Netzvorhänge, die in einem europäischen Umfeld mit neugierigen Nachbarn assoziiert würden, die ständig am Fenster lauern, das Treiben auf der Straße beobachten und ein Auge auf das Kommen und Gehen ihrer Mitmenschen haben, verschleiern diese Gitterfenster das, was sich hinter ihnen verbirgt, manchmal eine Verdichtung weiterer gemusterter Schichten oder auch ein Schatten von unbestimmter Form. Wir lugen hinein, aber werden zugleich auch wir selbst beobachtet?

Die kürzlich öffentlich bekanntgegebene Entscheidung, Liverpool im Jahr 2008 zur Europäischen Kulturhauptstadt zu machen, hat in der Stadt Debatten angeregt, die um die drei komplexen und äußerst umstrittenen Konzepte kreisen, auf die in dieser Auszeichnung Bezug genommen wird: Was ist Europa, und was bedeutet es, Europäer zu sein? Welche Wirkung hat es auf Liverpool als eine lange im wirtschaftlichen Randgebiet Europas angesiedelte Stadt, einen Standort – wenn auch nur nominell – im Zentrum Europas zu beziehen? Was ist Kultur, und wer bestimmt die kulturellen Vorgaben? Ähnliche Fragen, die sich in Bezug auf Nationalitätszugehörigkeit, Identität und Unabhängigkeit weit umfassender stellen und die im weitergefassten Kontext des Vormarschs der Globalisierung immer mehr in den Vordergrund rücken, werden weltweit zunehmend geäußert. Sie finden ihren Ausdruck im Ringen um Selbstbestimmung von Nationen, Völkern und Individuen. Künstler – zumindest jene, die sich, wie Hefuna, auf

eine kritische Beziehung zur Welt einlassen – sehen nicht etwa die Hoffnungslosigkeit, sondern die Möglichkeiten innerhalb dieser Rahmenbedingungen. Ihre Kunst besitzt die Fähigkeit, sich mit einer positiven Einstellung auf die neuen gesellschaftlichen Realitäten der Entwurzelung einzulassen, statt von Verlust und Wehmut zu reden.

Bryan Biggs, Liverpool

Nile Delta Egypt

Fotografie / Photography

80 x 60 cm, 2000

1 Everlyn Nicodemus, From Independence to Independence, in: Independent Practices, Bluecoat Arts Centre, Centre for Art International Research / Liverpool School of Art & Design, Liverpool 2000.

2 Leslie A. Adelson, Againgst Between: A Manifesto, in: Unpacking Europe, Museum Boijmans Van Beuningen, Rotterdam 2001.

3 David A. Bailey und Gilane Tawadrops, Introduction to Veil: Veiling, Representation and Contemporary Art, Institute of International Visual Arts (inIVA) und Modern Art Oxford, London 2003.

Woman Cairo

Fotografie / Photography

80 x 60 cm, 2002

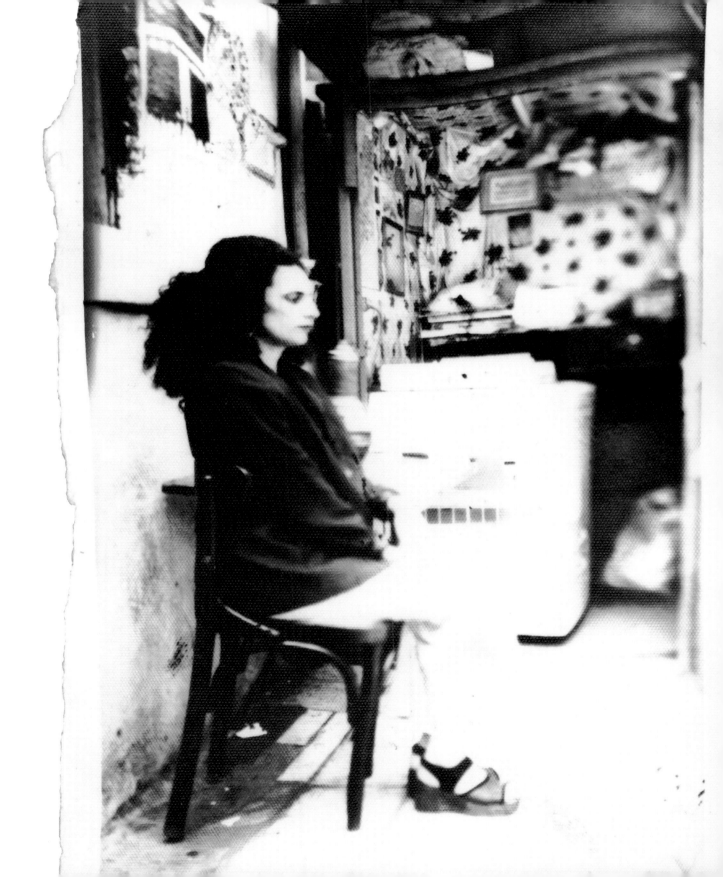

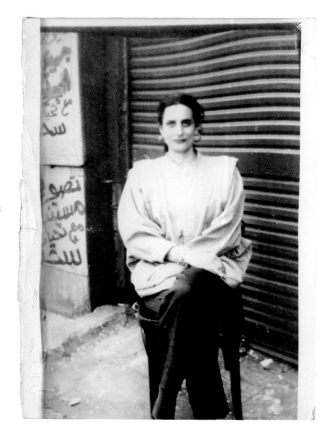 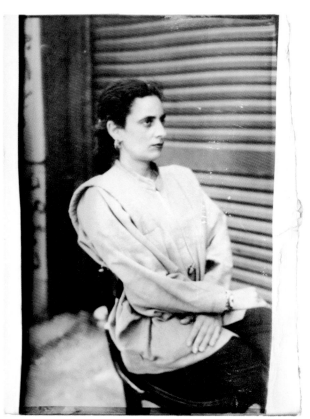

Woman Cairo

Fotografie / Photography

je / each 80 x 60 cm, 2001 / 2002

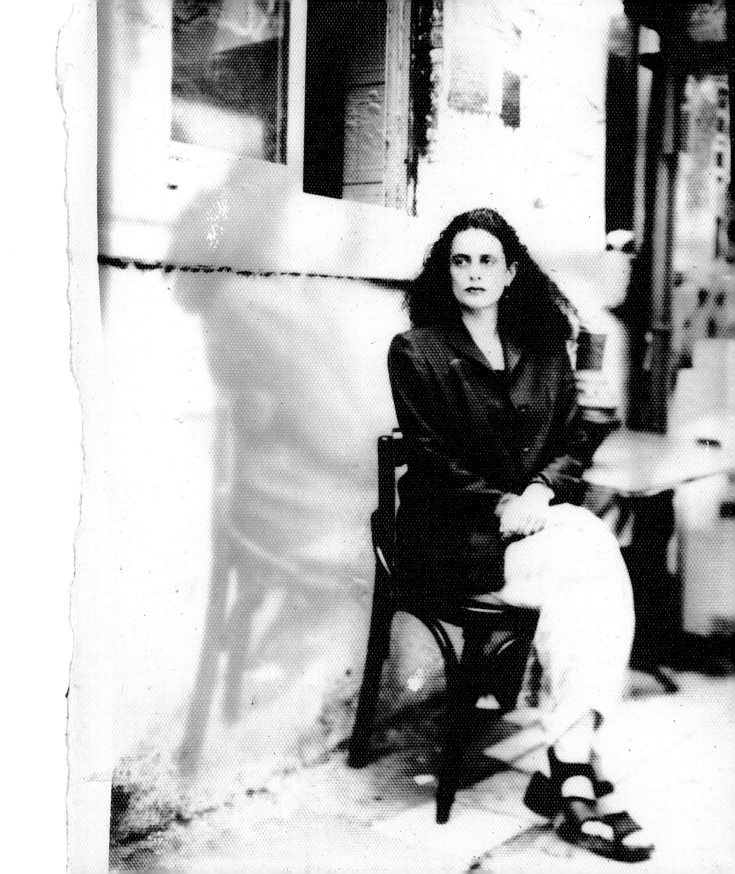

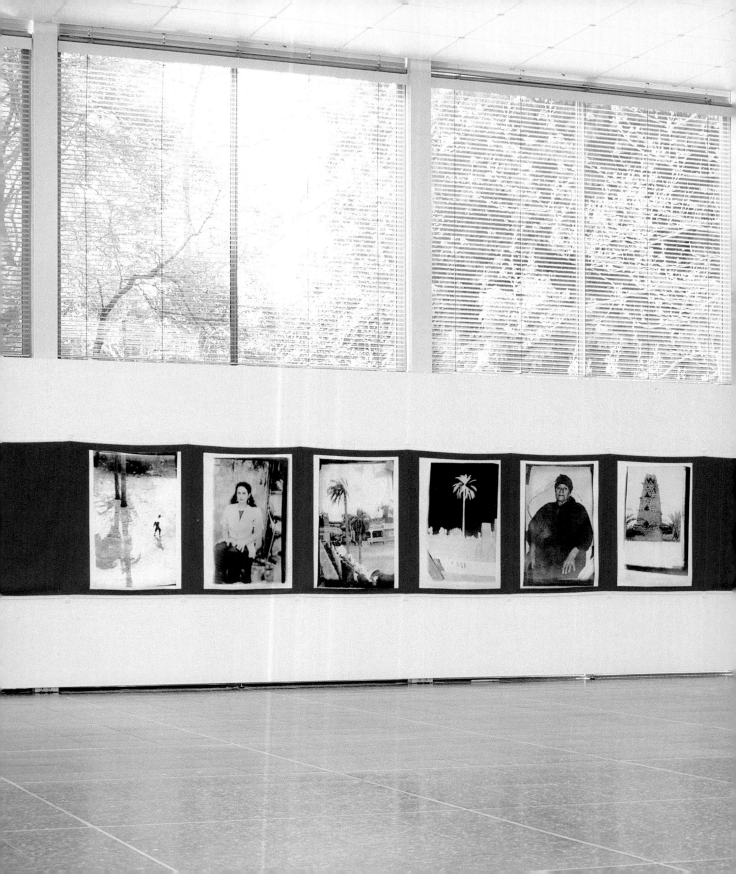

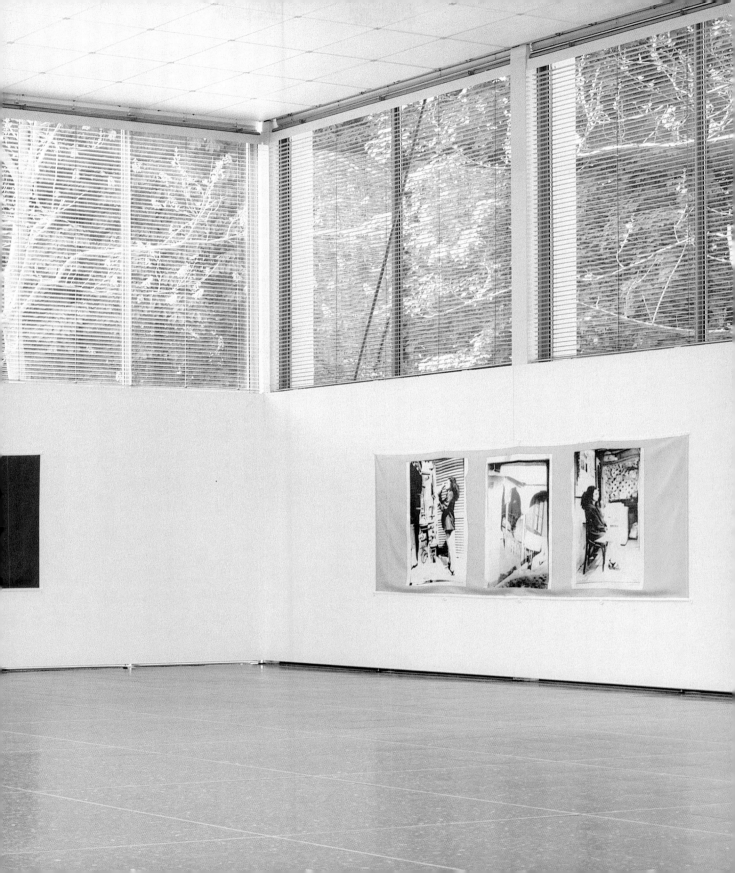

Seiten / Pages 100 / 101:

Grid – Intercultural Codes

Ausstellungsansicht / Installation shot, Reuchlinhaus, Pforzheim, 2003

Links / Left: **Nile Delta**, Banner, Digitaldruck auf Stoff / Digital print on fabrics

150 x 800 cm, 2001 / 2003, Sammlung / Collection Staatsgalerie Stuttgart

Rechts / Right: **Grandmother's House II**, Banner, Digitaldruck auf Stoff / Digital print on fabrics

150 x 420 cm, 2002 / 2003

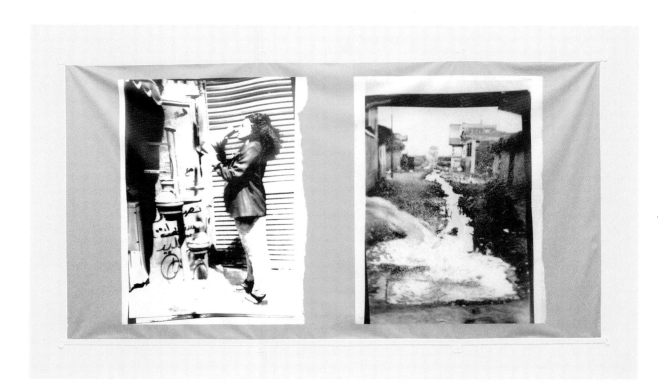

Water Cairo – Water Delta

Shatat, Scattered Belongings

Ausstellungsansicht / Installation shot, CU Art Galleries Boulder, Colorado, 2003

Banner, Digitaldruck auf Stoff / Digital print on fabrics, 150 x 350 cm, 2002 / 2003

Sammlung / Collection CU Art Galleries Boulder, Colorado

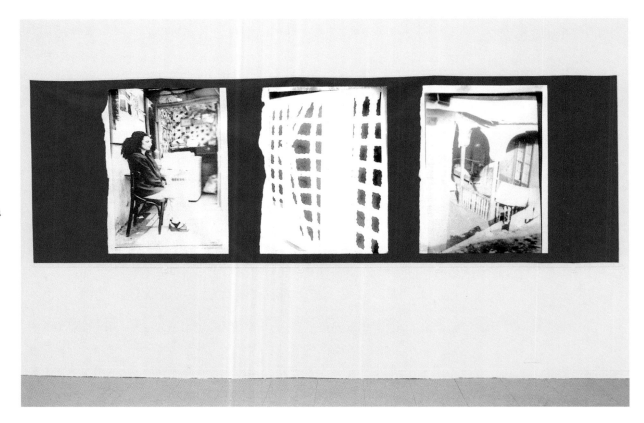

Grandmother's House I Nile Delta

Shatat, Scattered Belongings

Ausstellungsansicht / Installation shot, CU Art Galleries Boulder, Colorado, 2003

Banner, Digitaldruck auf Stoff / Digital print on fabrics, 150 x 420 cm, 2002 / 2003

A Deception of Sorts

Egypt has long occupied a unique place in the collective consciousness, its history replete with sights and tales that have lent the country a near iconic status in global mythologies. Susan Hefuna contests the fixed nature of identity that has informed representations of Egypt both from the external world and, importantly, from within. Doubtless, it is Hefuna's dual heritage as the child of an Egyptian father and a German mother that has afforded her the luxury of an alternative view; with childhoods split between the rural Nile Delta and alternately, Germany, Hefuna is both outsider and insider at once.

While spending summers in the delta as a child, Hefuna felt at times like a visitor among her Egyptian family and peers. Her grandfather, an imposing patriarchal figure, allowed Susan to join him at his table, a position that no other female member of the family would ever dare occupy. From the beginning, she knew she was regarded as different from the rest of the grandchildren. In her grandfather's home, perched high atop the family's formal sitting room was a studio portrait of Susan, her father and brother, in classic hand-coloured glory, housed in a deep frame – perhaps an apt manifestation of the rigid, constructed nature of Susan's identity in the village.

Nevertheless, friends at school in Germany could not grasp the vivid rural scenes she recreated with her pencils and paints, born of memories of Egypt. Later, when an American woman offered to paint nine year-old Susan's portrait, the result – an unfaithful rendering that left an olive-skinned Susan looking more like an idyllic vision of a European child – only served to confuse her. It seemed that nobody was able to situate her.

In the 90s, after having completed art studies in Germany, Hefuna rediscovered Egypt. Though her work was not explicitly dealing with issues stemming from her Egyptian heritage, she was exhibiting in Egypt long before it was desirable or correct in the anthropological sense, having shows at the Ministry of Culture's Akhnaton Centre, the Cairo International Biennial, as well as the Townhouse Gallery of contemporary art.

Working at the time with views of microscopic structures, she soon discovered that these abstract structures were not far removed from the intricate grids of the traditional win-

dow screen of the mashrabiya, a functional ornament that marks Islamic art and architecture in the region. It was as if Hefuna had been searching for that very pattern through the language of her work and, here in Egypt, she had finally found it in organic fashion – as it had existed unchanged for centuries.

Countless have pondered the mashrabiya as an architectural and socio-cultural relic. Traditionally associated with prevailing Orientalist images of the region – harems, odalisque and the likes –, the mashrabiya has come to be a symbol of an imagined subordination of the female in the Middle East, for hidden behind its opaque lattice, a woman was to stay clear of the exterior world, sequestered in an ambiguous prison. In this largely standard reading, seclusion equals exclusion.

But the imposing nature of the mashrabiya belies its multiple meanings, for within those very grids is a degree of nuance that lies at the very heart of Hefuna's work. While the person lying behind the mashrabiya's screen is not permitted to interact with the outside world, it affords her respite from the heat of the exterior, as well as a sanctuary from that same world's ugliness. She sees without being seen, arguably occupying a position of privilege, of knowing.

Perhaps like the mashrabiya, Susan Hefuna offers that identity is also nuanced, that representation is a tricky thing and that appearances may be deceiving. In the context of Egypt, it is photography in particular that has been the medium of choice in representations of the country and its populace. Long one of the most photographed locations on earth, Egypt's stature in photographic history is a significant one. Nevertheless, little of the early body of visual documentation of the country was born at the hands of an Egyptian Gaze, for its experience has historically been shaped by the use of the camera as a fetishizing tool of the Occident. The advent of photographic technology in the 19th century, with its potential to frame reality, shape history and define the sphere of the inclusive, and perhaps more importantly,

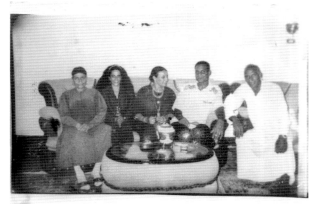

Family Nile Delta Egypt

Fotografie / Photography

60 x 80 cm, 2002

the exclusive, bestowed significant power upon its early foreign bearers.

Today, there are a significant number of photographers in Egypt, if not a majority, who remain true to the legacy of their largely European forbearers, arguably compromising self-expression and opting to capture desert scenes, pharaonic imagery or other pieces of Egypt's exalted history in popularized representations of the country.

It is given such a context that Hefuna's first photographic works in Egypt were particularly jarring. Employing an antiquated pinhole camera, perhaps the most low-tech of image-capturing devices, Hefuna captured scenes from the delta that were anything but picturesque, showing them in 2000 at Cairo's Townhouse Gallery. Out of focus, laden with dirt and dust and often taken in seemingly surreptitious fashion, these were the original un-postcards.

And then there was Cairo. It was only later in her life, in fact as an adult, that Hefuna discovered the frenetic capital, for when the family would travel to Egypt during her childhood, a ferry would take them from Venice to Alexandria, and from there directly to the village – bypassing the sprawling metropolis completely. With her pinhole camera, Susan eventually prepared self-portraits in Cairo, showing a series of them at the Townhouse Gallery in 2001 in the context of an exhibition entitled *4 Women – 4 Views, made in Egypt.* Here Susan presented herself frozen, a modern-day Nefertiti, on a chair within the mashrabiya-laden walls of Cairo's Gayer-Anderson Museum. Appearing ill at ease, even uncomfortable, Hefuna's pose transmitted a sense of not belonging – neither here nor there. Her being situated within the bounds of a museum – importantly a wholly European institution – left her eerily reminiscent of an object to be examined, perhaps in the tradition of the models that characterized early staged images of the region. The ethnographic aura of the space and the constructions within were emphasized by the presentation of the photo-series in fastidiously assembled frames that resembled a natural history collection.

While taking part in a residency in London in 2001 / 2, Hefuna's notion of the un-post-card materialized as she printed her images of Cairo and formatted them in an identical manner as the trademark Lehnert and Landrock postcards of the last century. And as with the Swiss-German duo's works, these postcards were made in Cairo, »printed in Germany.« A related series was produced on the occasion of the *DisORIENTation* exhibition at the House of World Cultures in Berlin in 2003, marked by a large-scale billboard of Nefertiti, a figure straight from Egypt's story-book past. Again, inscribed upon the billboard is a sort of disclaimer, an uncanny reminder that every culture brings their own particular set of codes to the table in the construction of a place: »Greetings from Cairo – printed in Berlin«.

In 2001, Hefuna again challenged popular representations of Egypt, this time those of the capital in particular with an installation piece produced for the Al-Nitaq downtown arts festival. With central Talaat Harb Square as her backdrop, Hefuna created a vision of Egypt that defied standard images hitherto presented. Using simple banner material, the variety that is often draped in ubiquitous fashion in Cairo's side streets – covered with political slogans or even used for film announcements and advertising purposes – Hefuna printed large-scale images, again taken with the archaic pinhole camera. But these images were far from the romantic scenes that Lehnert and Landrock depicted, or even the stylized images of pyramids and Red Sea beaches that mark contemporary postcards. Here were unspectacular village scenes – an unframed shot of a cemetery, shots of livestock wading at the bank of the Nile. The pinhole camera, a long-retired remnant of photographic history, lent a fictional historicity to the images, a false sense that these were exotic artifacts.

A closer look, however, revealed that these artifacts were mediocre at best, hardly reflecting the visions of Egypt one would hope to see draped upon a thoroughfare whose namesake, Talaat Harb, was a cinema mogul during Cairo's belle époque. In the end, Talaat Harb was a symbol of the cosmopolitan Cairo that was once more in line with Paris than the practically anonymous delta town of Hefuna's youth, a town that one could hardly locate on a map. The fact that the banners were draped above a Khedieval

building housing Groppi's café, a staple European institution often used as a backdrop in Egyptian films, only emphasized that particular exalted vision of Cairo.

The resulting contrast created by the hyper-public installation of the banners was a striking one, as it was as if Hefuna were advertising a film that nobody would ever want to see, a film that in fact did not exist. And within this particular film, with the final banner, she inserted herself, stoic as usual and, again, within the bounds of the mashrabiya, solemn – implicated, a central actor in exposing the very essence of a façade.

In *Life in the Delta* (2002), Hefuna uses video as a medium in representing an ostensibly banal period of time in her family's village. Both voyeuristic and harmless in its appropriation of a view from a roof above this dusty intersection, her access here underlines her position as both an outsider and insider. Its subtitle – *1423/2002* – emphasizes the relative stasis at which life in a delta village has remained, at times immune to the forces of time and modernity. Nevertheless, a closer look reveals that this particular undramatic undocumentation shot in real time is dramatic in of itself, as a problem with the local sewer pipe elicits varying degrees of alarm amidst the village's residents over the course of nearly two hours of footage.

And what of video? Importantly, Egypt, as the historic epicenter of the Arab film industry, has long had a visual monopoly on the moving image. Cairo during the Second World War was not far removed from any other cosmopolitan city of that era, while Egyptians had their own film glitterati that matched Hollywood or Bombay's in its pervasiveness and self-containment. The natural by-product of a rich film heritage has been a collective obsession with the compact home-version of the cinema, via the televised image. Indeed, the television has attained cultural artifact status as an entertainment and information medium, while in Egypt, it is characterised by its own trademark, largely soap-operatic codes.

In a country in which the televised, from the *Ramadan* serial to standard soap operas dominate visual culture, the scene of a life in the day of the delta exists as the virtual

antithesis of everything that is associated with the moving image – the gloss, the glamour and the drama that Egyptians are accustomed to in prevailing self-representations. Again, with *Life in the Delta 1423 / 2002*, Hefuna has engaged in a deception of sorts.

In the meantime, Hefuna continues to negotiate the ambiguity that marks her relationship to place and time. Recently, Hefuna asked her father if she could take the iconic family studio portrait from their delta home back to Germany with her. He consented, and so it was. Today, that image sits beside her bed – for she has effectively appropriated, and finally, dislodged, that fixed vision of her as a child. In the end, Hefuna has managed to raise questions about the delicate, contested nature of identity at large.

Negar Azimi, Cairo

Family Nile Delta Egypt
Fotografie / Photography
60 x 80 cm, 2001

111

Seiten / Pages 112 / 113:
Aunt and Niece Nile Delta
Fotografie / Photography
60 x 80 cm, 2001

Eine gewisse Irritation

Das geschichtsträchtige Ägypten mit seinem Überfluss an Sehenswürdigkeiten und Legenden, die dem Land in den globalen Mythologien einen nahezu ikonenhaften Status verliehen haben, hat im kollektiven Bewusstsein lange Zeit eine einzigartige Stellung eingenommen. Die Künstlerin Susan Hefuna stellt diese Fixierung der Identität in Frage, von der die Darstellungen Ägyptens durchdrungen sind – sowohl die Darstellungen von außen als auch, und das ist der entscheidende Punkt, von innen. Zweifellos ist es Hefunas zweifaches Erbe als Kind eines ägyptischen Vaters und einer deutschen Mutter, das ihr den Luxus einer alternativen Sichtweise gewährt hat. Mit ihrer Kindheit, die geteilt war zwischen dem ländlichen Nildelta auf der einen und Deutschland auf der anderen Seite, ist Hefuna Außenstehende und Eingeweihte zugleich.

Während sie als Kind ihre Sommer im Delta verbrachte, kam sich Hefuna in ihrer ägyptischen Familie und unter Gleichaltrigen wie eine Besucherin vor. Ihr Großvater, eine imposante patriarchalische Gestalt, gestattete Susan, sich zu ihm an den Esstisch zu setzen – eine Stellung, die sich kein anderes weibliches Familienmitglied anzumaßen gewagt hätte. Von Anfang an wusste sie, dass sie anders angesehen wurde als die übrigen Enkelkinder. Im Haus ihres Großvaters hing hoch oben an der Wand des Wohnzimmers der Familie ein Studioporträt von Susan, ihrem Vater und ihrem Bruder in klassischer handkolorierter Pracht, geborgen in einem tiefen Rahmen, vielleicht eine angemessene Manifestation der Starre und Konstruiertheit von Susans Identität im Dorf.

Auf der anderen Seite konnten die Schulfreunde in Deutschland die lebendigen ländlichen Szenen nicht verstehen, die sie mit ihren Stiften und Farben neu erschuf, Szenen, die ihren Erinnerungen an Ägypten entsprangen. Später, als eine Amerikanerin ein Porträt von der neunjährigen Susan malte, diente das Ergebnis – eine ungetreue Wiedergabe, die eine olivhäutige Susan eher wie eine idyllische Vision eines europäischen Kindes erscheinen ließ – nur dazu, sie zu verwirren. Es schien, als sei niemand in der Lage, sie einzuordnen.

In den 90er-Jahren, nachdem sie ihr Kunststudium in Deutschland abgeschlossen hatte, entdeckte Hefuna Ägypten aufs Neue. Obgleich ihre Arbeiten sich nicht explizit

mit Themen befassten, die ihrem ägyptischen Erbe entstammten, stellte sie lange, bevor es als erstrebenswert oder korrekt im anthropologischen Sinne galt, in Ägypten aus; sie hatte Ausstellungen in der Akhnaton Galerie, auf Cairos internationaler Biennale sowie in der Townhouse Gallery für zeitgenössische Kunst.

Three Cousins Nile Delta
Fotografie / Photography
60 x 80 cm, 2002

Zu dieser Zeit arbeitete sie mit Ansichten von mikroskopischen Strukturen und entdeckte bald, dass diese abstrakten Strukturen keineswegs unähnlich den kunstvollen traditionellen Fenstergittern des Mashrabiyas waren, eines funktionalen Ornaments, das ein typisches Merkmal der islamischen Kunst und Architektur der Region darstellt. Es war, als sei Hefuna durch die Sprache ihrer Arbeiten auf der Suche nach eben dieser Struktur gewesen, und hier in Ägypten hatte sie sie endlich in organischer Weise gefunden – wie sie über Jahrhunderte unverändert bestanden hatte.

Unzählige Menschen haben sich Gedanken über das Mashrabiya als architektonisches und soziokulturelles Relikt gemacht. Traditionell mit den vorherrschenden orientalistischen Bildern der Region assoziiert – Harems, Odalisken und dergleichen – ist das Mashrabiya zum Symbol für eine erdachte Unterordnung der Frau im Mittleren Osten geworden, denn hinter dem undurchsichtigen Gitterwerk verborgen hatte sich eine Frau von der Außenwelt fernzuhalten, in einem doppelsinnigen Gefängnis abgesondert. In dieser weit verbreiteten Lesart wird Abgeschiedenheit mit Ausgeschlossenheit gleichgesetzt.

Aber die eindrucksvolle Natur des Mashrabiya täuscht über seine mannigfaltigen Bedeutungen hinweg, denn eben diese Gitter bergen einen Grad von Nuanciertheit, der auch den Kern von Hefunas Arbeiten bildet. Während es der Person hinter dem Gitterwerk des Mashrabiya nicht gestattet ist, mit der Außenwelt zu interagieren, gewährt ihr dieser Schirm doch auch Schutz vor der Hitze außerhalb und dient zugleich als Refugium, das sie gegen die Hässlichkeit eben jener Welt abschirmt. Sie sieht, ohne gesehen zu werden, und man kann durchaus die Meinung vertreten, das räumte ihr

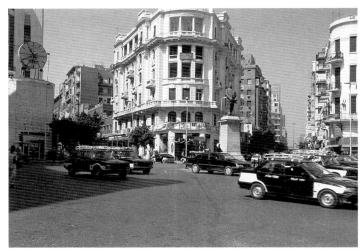

Installation Cafe Groppi Cairo

Al Nitaq Festival 2001

8 Banner / Banners

Digitaldruck auf Stoff /

Digital print on fabrics

je / each 150 x 800 cm, 2001

eine privilegierte Stellung ein, nämlich die des Wissens.

Hefuna legt nahe, dass Identität, vielleicht wie das Mashrabiya, ebenfalls nuanciert ist, dass jede Darstellung eine raffinierte Angelegenheit ist und dass der Schein durchaus trügen kann. Im Kontext Ägyptens ist insbesondere die Fotografie das beliebteste Medium gewesen, das Land und seine Bevölkerung darzustellen. Lange Zeit einer der meist fotografierten Orte der Welt, nimmt Ägypten in der Geschichte der Fotografie einen bedeutenden Rang ein. Dennoch sind nur wenige der frühen visuellen Dokumentationen des Landes aus einem ägyptischen Blickwinkel entstanden, denn ihr Erleben wurde historisch durch den Einsatz der Kamera als ein Fetischisierungs-Werkzeug des Okzidents geprägt. Das Aufkommen der fotografischen Technologie im 19. Jahrhundert mit ihrem Potenzial, die Realität ganz nach Wunsch einzufangen, die Geschichte zu gestalten und die Sphäre des Einschließlichen und, was vielleicht noch entscheidender ist, des Ausschließlichen zu bestimmen, verlieh ihren frühen fremdländischen Handhabern bedeutende Macht.

Heute gibt es in Ägypten eine beträchtliche Zahl von Fotografen, wenn es nicht gar die Mehrheit ist, die dem Erbe ihrer vorwiegend europäischen Vorgänger treu bleiben. Auf fragwürdige Weise stellen sie den Ausdruck der eigenen Persönlichkeit zurück und setzen statt dessen darauf, Wüstenszenen, pharaonisches Bildwerk oder andere Teilbereiche der überfrachteten Geschichte Ägyptens in volkstümlichen Darstellungen des Landes einzufangen.

Unter den gegebenen Voraussetzungen waren Hefunas erste fotografische Arbeiten in Ägypten besonders aufwühlend. Unter Einsatz einer antiquierten Lochkamera, vielleicht das Gerät zum Einfangen von Bildern, das auf der niedrigsten technischen Stufe steht, nahm Hefuna Szenen aus dem Delta auf, die alles andere als pittoresk waren, und zeigte sie im Jahr 2000 in Cairos Townhouse Gallery. Unscharf, voller Schmutz und

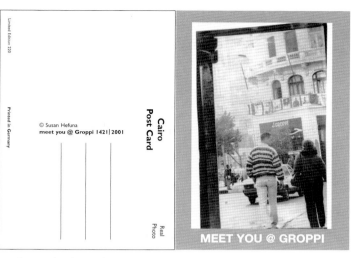

Cairo Post Card

10,5 x 14,8 cm, 2001

Staub und oft anscheinend klammheimlich aufgenommen, der Inbegriff von »Un-Postkarten«.

Und dann war da Cairo. Erst später in ihrem Leben, tatsächlich erst als Erwachsene, entdeckte Hefuna die frenetische Hauptstadt, denn wenn die Familie im Laufe ihrer Kindheit nach Ägypten reiste, brachte ein Schiff sie von Venedig nach Alexandria, und von dort aus ging es direkt ins Dorf – die weitläufige Metropole umgingen sie vollständig. Mit ihrer Lochkamera nahm Susan schließlich eine Reihe von Selbstporträts auf und zeigte im Jahre 2001 eine Serie dieser Aufnahmen im Rahmen einer Ausstellung, die den Titel *4 Women – 4 Views, made in Egypt* trug, in der Townhouse Gallery. Auf diesen Fotos präsentierte sich Susan in erstarrter Haltung, eine moderne Nofretete, auf einem Stuhl inmitten der von Mashrabiyas bedeckten Wände des Cairoer Gayer-Anderson Museums. Sie wirkt, als sei ihr unbehaglich, sogar unwohl zumute. Hefunas Pose vermittelt ein Gefühl der Nicht-Zugehörigkeit – weder hier noch dort. Ihr Standort in der Umgebung eines Museums – wobei entscheidend ist, dass es sich dabei um eine durch und durch europäische Institution handelt – weckte die gespenstische Assoziation, bei ihr handelte es sich um ein Objekt, das zur näheren Untersuchung aufforderte, vielleicht in der Tradition der Modelle, die so typisch für die frühen gestellten Bilder der Region waren. Die ethnographische Aura des Ortes und der Konstrukte dort wurde noch unterstrichen durch die spätere Präsentation der Fotoserie in Bilderrahmen, die an naturkundliche Schausammlungen erinnerten und mit peinlicher Genauigkeit angeordnet waren.

Während sie sich im Jahr 2001/2 als Stipendiatin in London aufhielt, nahm Hefunas Vorstellung von den Un-Postkarten konkrete Gestalt an, und sie realisierte sie, indem sie ihre Aufnahmen aus Cairo in einer Form druckte und formatierte, die mit den bekannten Postkarten von Lehnert und Landrock aus dem letzten Jahrhundert identisch war. Und ebenso wie die Postkarten des schweizerisch-deutschen Gespanns waren auch diese Aufnahmen aus Cairo »printed in Germany«. Eine ähnliche Serie produzierte sie

anlässlich der Ausstellung *DisORIENTation* im Haus der Kulturen der Welt in Berlin im Jahr 2003, gekennzeichnet durch eine großformatige Reklametafel mit einer Abbildung der Nofretete, einer Gestalt aus Ägyptens märchenhafter Vergangenheit. Auch hier finden wir in Form der Aufschrift auf dem Plakat eine Art Dementi, eine unheimliche Erinnerung daran, dass bei der Konstruktion eines Ortes jede Kultur ihr eigenes spezifisches Set an Codes einbringt: »Greetings from Cairo – printed in Berlin«.

2001 stellte Hefuna erneut populäre Darstellungen Ägyptens in Frage, diesmal insbesondere die der Hauptstadt, nämlich durch eine Installation, die für das Al-Nitaq Downtown Arts Festival entstand. Mit dem zentralen Talaat Harb Square als Hintergrund erschuf Hefuna eine Vision Ägyptens, die dem bisher präsentierten klischeehaften Image eine Kampfansage erteilte. Auf schlichtes Bannermaterial von der Sorte, die in den Seitenstraßen Cairos allgegenwärtig ist und in jeder erdenklichen Form drapiert wird – mit politischen Slogans beschrieben oder sogar für die Ankündigung von Filmen und für Werbezwecke benutzt –, druckte Hefuna großformatige Bilder, wieder einmal mit der archaischen Lochkamera aufgenommen. Aber diese Bilder waren weit entfernt von den romantischen Szenen, die Lehnert und Landrock abgelichtet hatten, sogar von den stilisierten Abbildungen von Pyramiden und Stränden am Roten Meer, die ein Kennzeichen heutiger Postkarten sind. Hier handelte es sich um unspektakuläre Szenen aus dem dörflichen Leben – eine nahezu lieblos wirkende Aufnahme von einem Friedhof, Aufnahmen von Vieh, das am Nilufer entlang watet. Die Lochkamera, ein längst in den Ruhestand geschicktes Überbleibsel der Fotografiegeschichte, verlieh den Bildern eine fiktionale Historizität und vermittelte den irreführenden Eindruck, es handelte sich um exotische Artefakte.

Bei näherem Hinsehen erwies sich jedoch, dass diese Artefakte bestenfalls mittelmäßig waren und wohl kaum die Visionen von Ägypten widerspiegelten, die man sich über einer Hauptverkehrsstraße drapiert erhoffen würde, deren Namensvetter Talaat Harb, ein Kinomogul während Cairos Belle Époque, gewesen war. Schließlich war Talaat Harb ein Symbol für das kosmopolitische Cairo, das einst größere Übereinstimmungen mit Paris aufwies als mit dem mehr oder minder anonymen Dorf im Delta, in dem

GREETINGS FROM CAIRO

تَحِيّات مِن اَلْقَاهِرَة

٢٠٠٣/١٤٢٤
1424/2003

طُبِعَ فِي بِرلين

PRINTED IN BERLIN

© Susan Hefuna 2003

Hefuna ihre Jugend verbrachte, eine Ansiedlung, die man nur mit Mühe auf der Land-karte ausfindig machen konnte. Dass die Banner über einem Jugendstilgebäude aus der Khediven-Zeit drapiert waren, das heute das Café Groppi behaust, eine zugkräftige europäische Institution, die in ägyptischen Filmen häufig als Hintergrund verwendet wird, unterstrich diese spezielle, enorm überhöhte Vision von Cairo.

Der Kontrast, der aus der hyperöffentlichen Installation der Banner resultierte, war verblüffend; es war, als machte Hefuna Werbung für einen Film, den niemand jemals würde sehen wollen, einen Film, der in der Tat gar nicht existierte. Und in diesen ei-gentümlichen Film brachte sie mit dem abschließenden Banner sich selbst ein, sto-isch wie üblich und, wieder einmal, eingegrenzt im Rahmen des Mashrabiya, ernst und feierlich – beteiligt, eine Hauptakteurin in der Enthüllung des wahren Wesens einer Fassade.

In *Life in the Delta* (2002) setzt Hefuna Video als Medium zur Darstellung einer vor-dergründig banalen Zeitspanne im Dorf ihrer Familie ein. Voyeuristisch und harmlos zugleich in der Einnahme eines Blickwinkels von einem Dach über dieser staubigen Kreuzung, unterstreicht ihr Ansatz hier ihre Position als Außenstehende und gleich-zeitig Teilhabende. Der Titelzusatz, *1423 / 2002*, betont die relative Stagnation, in der das Leben in einem Dorf im Delta verharrt, zeitweilig immun gegen die Mächte der Zeit und der Moderne. Dennoch erweist sich bei näherem Hinsehen, dass diese besondere

Billboard
DisORIENTation, Haus der
Kulturen der Welt Berlin, 2003
Digitaldruck auf Plastik /
Digital print on plastic
400 cm x 800 cm, 2003

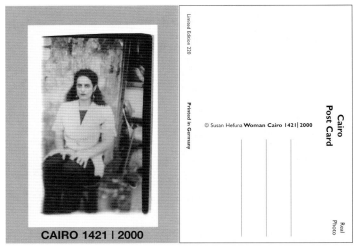

CAIRO 1421 | 2000

Limited Edition 220

Printed in Germany

© Susan Hefuna **Woman Cairo** 1421|2000

Cairo Post Card

Real Photo

Cairo Post Card

10,5 x 14,8 cm, 2001

undramatische, in Echtzeit aufgenommene Un-Dokumentation eine innere Dramatik birgt, als nämlich ein Problem mit dem örtlichen Abwasserkanal im Lauf der fast zwei Stunden Gesamtlänge in unterschiedlichem Maße Aufregung unter den Dorfbewohnern hervorruft.

Und was für eine Rolle spielt Video? Bedeutsam ist, dass Ägypten als historisches Epizentrum der arabischen Filmindustrie lange Zeit ein visuelles Monopol auf das bewegte Bild für sich in Anspruch nehmen konnte. Während des Zweiten Weltkriegs war Cairo in etwa auf dem Stand jeder anderen kosmopolitischen Großstadt jener Ära, und die Ägypter hatten ihre eigenen schillernden Filmgrößen, die sich in ihrer Allgegenwart und Selbstzufriedenheit an denen Hollywoods oder Bombays messen konnten. Die naturgemäße Begleiterscheinung eines üppigen Filmerbes ist eine kollektive Fixierung auf die kompakte Heimversion des Kinos gewesen, auf die Fernsehbilder. Tatsächlich hat das Fernsehen als Unterhaltungs- und Informationsmedium den Status eines kulturellen Artefakts erlangt, während es in Ägypten durch sein eigenes Markenzeichen charakterisiert ist, nämlich vorwiegend die Codes der Seifenopern.

In einem Land, in dem Fernsehprogramme, von der Serie *Ramadan* bis hin zu den üblichen Soap-Operas, die visuelle Kultur beherrschen, steht die Alltagszene aus dem Leben im Delta als regelrechte Antithese all dessen, was mit dem beweglichen Bild assoziiert wird – der Glanz, der Glamour und die Theatralik, eben all das, was Ägypter aus den allgemein üblichen Selbstdarstellungen gewohnt sind. Mit *Life in the Delta* hat Hefuna sich also wieder einmal mit einer Form von Irritation beschäftigt.

Mittlerweile setzt sich Hefuna in veränderter Form weiterhin mit der Mehrdeutigkeit auseinander, die ihr Verhältnis zu Orten und Zeiten kennzeichnet. Kürzlich hat sie ihren Vater gefragt, ob sie das ikonenhafte Studioporträt der Familie aus deren Haus im Delta nach Deutschland mitnehmen dürfe. Er hat seine Einwilligung gegeben, und so

kam es dann auch. Heute hat dieses Bild seinen festen
Platz neben ihrem Bett – denn sie hat sich die so fest-
gehaltene Vision ihrer selbst als Kind erfolgreich ange-
eignet und sie endlich umquartiert. Letzten Endes ist es
Hefuna gelungen, Fragen über die empfindliche, um-
strittene Natur von Identität im allgemeinen aufzuwer-
fen.

Negar Azimi, Cairo

Father, Son and Daughter, Egypt
Fotografie, handcoloriert /
Photography, handcoloured
29 x 36 cm, 1969

Seiten / Pages 122 / 123:
Woman Nile Delta
Fotografie / Photography
60 x 80 cm, 2003

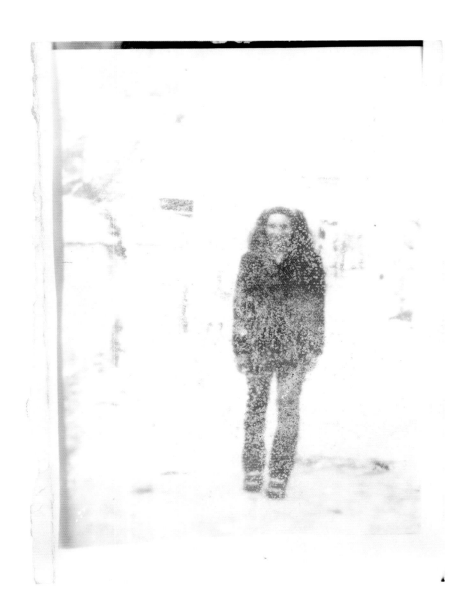

Woman Nile Delta

Fotografie / Photography

80 x 60 cm, 2002

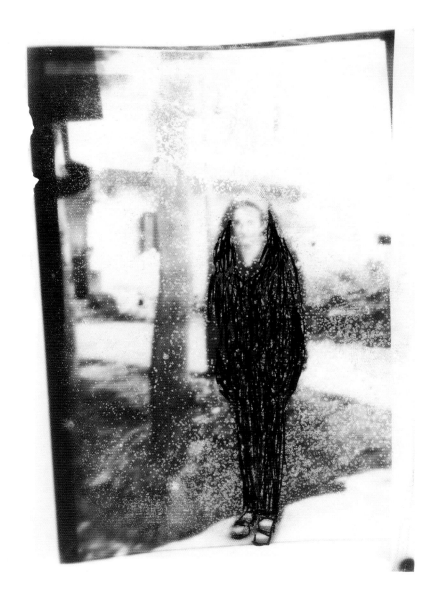

Woman Nile Delta

Fotografie / Photography

80 x 60 cm, 2002

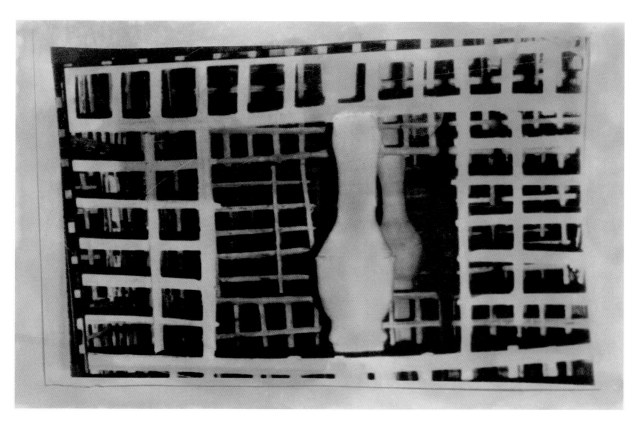

Untitled

Fotografie, handcoloriert / Photography, handcolored

60 x 80 cm, 1421 / 2000

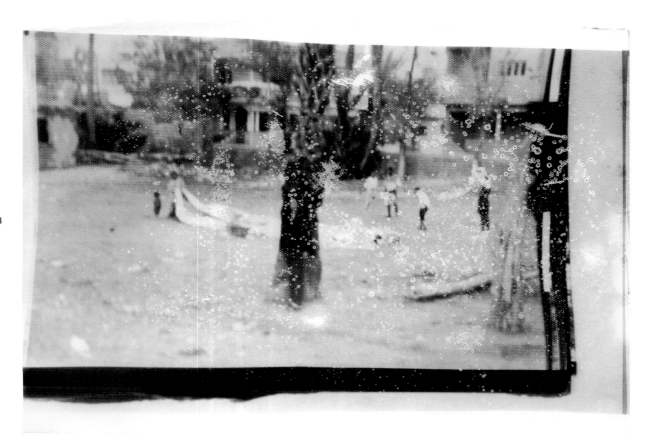

Landscape Nile Delta

Fotografie / Photography

60 x 80 cm, 2002

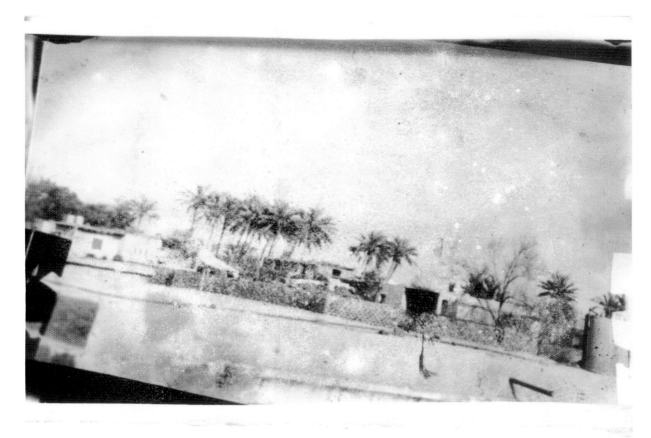

Landscape Nile Delta

Fotografie / Photography

60 x 80 cm, 2002

130

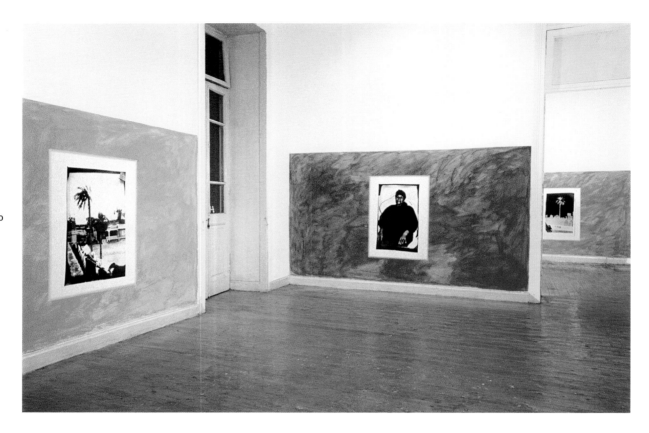

Nile Delta

Ausstellungsansicht / Installation shot, Townhouse Gallery, Cairo, 2000 / 2001

Fotografie auf bemalter Wand / Photography on painted wall

Fotos je / Photos each 80 x 60 cm

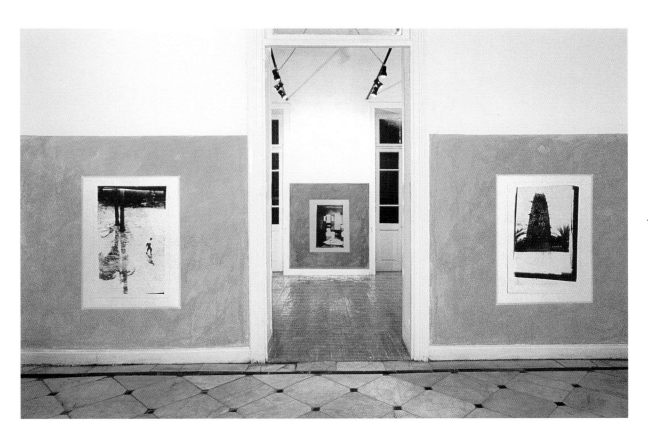

Nile Delta

Ausstellungsansicht / Installation shot, Townhouse Gallery, Cairo, 2000 / 2001

Fotografie auf bemalter Wand / Photography on painted wall

Fotos je / Photos each 80 x 60 cm

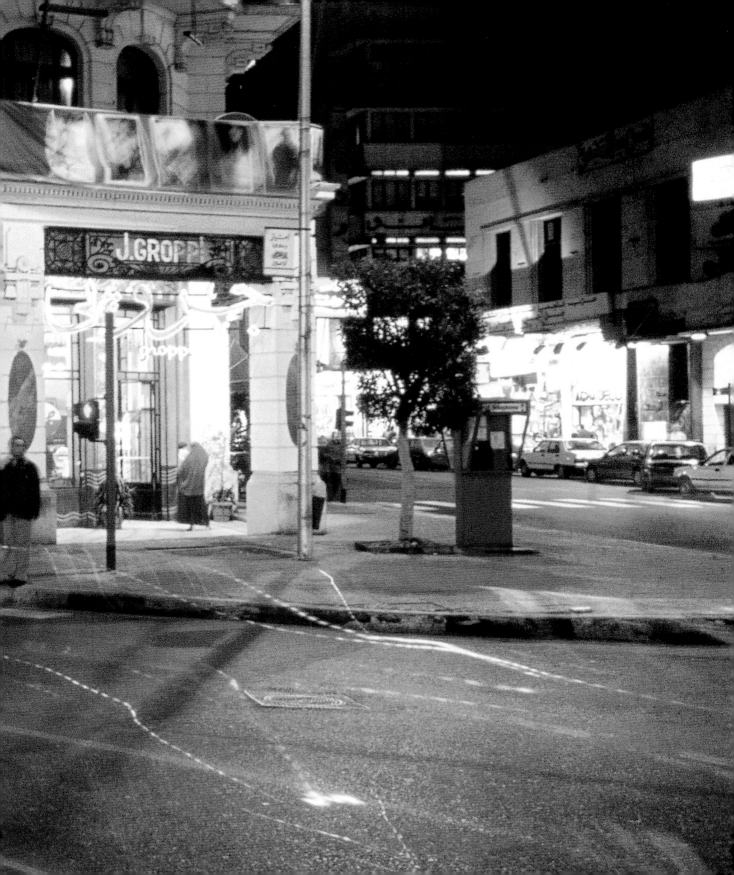

Cairo Post Card

10,5 x 14,8 cm, 2001

Cairo Post Card

10,5 x 14,8 cm, 2001

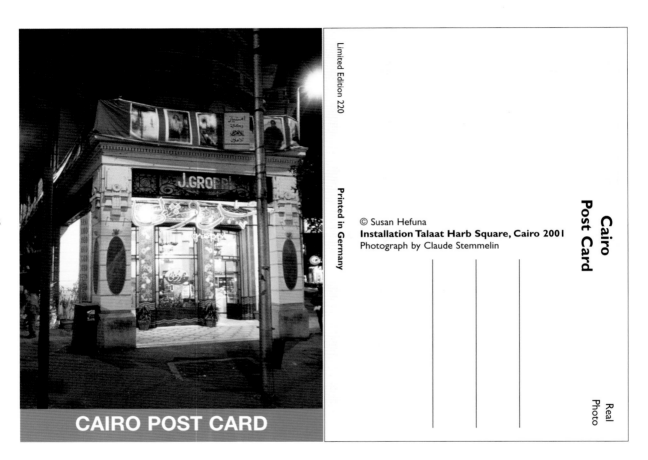

CAIRO POST CARD

Limited Edition 220

Printed in Germany

Cairo
Post Card

Real
Photo

© Susan Hefuna
Installation Talaat Harb Square, Cairo 2001
Photograph by Claude Stemmelin

Cairo Post Card

10,5 x 14,8 cm, 2001

Eine Ethik der Präzision*

I. Assimilative Repressivität

Ohne Zweifel besitzt die westliche (die europäische und nordamerikanische) Kultur eine bemerkenswerte Fähigkeit zur Assimilation des ihr ursprünglich Fremden. Assimilation verstehe ich hier keinesfalls als Eigenschaft einer toleranten Gesellschaft, die auch das an sich duldet, was ihr widerspricht; Assimilation verstehe ich vielmehr als einen Vorgang der Entwertung, der Verkehrung der Vorzeichen, der Entmachtung der Zeichen. Man kann darüber streiten, worin diese Fähigkeit begründet liegt; in jedem Fall reichen ihre Wurzeln bis zum frühen Christentum zurück, das wiederum nur eine Tradition Roms fortgeführt zu haben scheint, indem es beispielsweise Heiligtümer umwidmete. So wurden Nymphäen zu Baptisterien, und der Schafträger heidnischer, pastoraler Idyllen verwandelte sich zum christlichen Guten Hirten wie sich die Raserei der Mänaden, die Orpheus zerrissen, in die libidinöse Hysterie der Maria Magdalena transformierte, die sich über den Leichnam des toten Christus wirft. Die Aura des Ortes, des Bildes blieb gewahrt, und doch verschwanden beide unter der Besetzung mit völlig neuen Signifikanten. In dieser Hinsicht war Assimilation an den Untergang des Anderen gekoppelt, an seine Auflösung und Zerstörung, war Einverleibung und Aneignung, ins Werk gesetzt mit taktisch kluger Vorsicht oder rücksichtsloser Gewalt, auf der Basis einer grundlegenden Ignoranz, vorangetrieben durch eine unstillbare ökonomische und ideelle Gier.

Man braucht keine Geschichtsphilosophie zu bemühen, um sagen zu können, dass nach den brutalen Landnahmen des Kolonialismus und des Imperialismus die sanfte Gewalt des Kapitalismus die Technik der Assimilation bis zur Perfektion entwickelte. Die Verwandlung jeden Wertes in Geld, in das einzig gültige Paradigma des Westens, überbietet jede martialische Eroberungsstrategie an Effektivität, weil ideelle, religiöse oder moralische Werte gar nicht angetastet werden. Nach den massiven Verwerfungen infolge des 11. September 2001, den Kriegen in Afghanistan und im Irak, wird sich allerdings erneut fragen lassen nach der Resistenz des Faktors »Kultur« gegenüber jenen Kollateralfaktoren wie Demokratie, Meinungs- und Religionsfreiheit, die die Leitnation der westlichen Welt, die Vereinigten Staaten, aber auch die Vereinten Nationen global implementieren wollen.[1] Vielleicht werden diese Versuche der Implementierung gerade deshalb

scheitern, weil zum einen ihr behaupteter Universalismus schlicht eine Wunschvorstellung darstellt und selbst kulturell determiniert ist, und weil zum anderen diese Versuche den verführerischen Charme des wertblinden Kapitalismus vermissen lassen.

Man kann einen Zusammenhang feststellen zwischen der globalen Ausbreitung des kapitalistischen Pragmatismus angesichts jeder Ideologie und der zunehmenden Integration von Werken nicht-westlicher Künstler in die westliche Kunstszene. Es scheint, als sei mit der Niederlage des Kommunismus nicht nur jede Rechtfertigungsnotwendigkeit des kapitalistischen Systems entfallen, was eine gewisse innere Logik besitzt, sondern als sei auch vom Projekt der Moderne die Last abgefallen, sich weiterhin reflektierend begründen zu müssen. Nicht mehr muss die Moderne sich selbst umkreisend sich ihrer selbst vergewissern, sondern nun kann sie, dem Flow des Geldes folgend, in selbstsicheren, ruhigen Bewegungen die Eroberung der Welt noch einmal vollziehen. Nicht mehr wird, wie es William S. Rubin 1984 noch vorsichtig getan hat,[2] der Einfluss außereuropäischer Kunst auf die Avantgarden der Moderne nachgezeichnet, sondern nun präsentiert man vollmundig »Global Art«. Jeder Blick auf die Details ist Zeitverschwendung, immer geht es ums Ganze, und was das Ganze ist, weiß der Westen am besten. Die ganze Welt spricht West, so dass man nicht einmal mehr in der Rhetorik das altbackene und unglückliche Wort vom Dialog, das die oft hilflosen Verständnisbemühungen charakterisierte, bemühen muss. Der Westen monologisiert, und spricht er auch mit vielen Stimmen.

Denn was präsentiert wird, entspricht letztlich einem völlig ungebrochenen Moderne-Gedanken, der die Phasen der Klassischen Moderne, der Postmoderne, der Zweiten Moderne nicht anders als Etappen deutet als die Aufeinanderfolge von Renaissance, Manierismus, Barock etc. und, getreu dem Universalismus der Aufklärung, kein anderes Geschichtsmodell neben sich akzeptiert als das des unaufhörlichen, final orientierten Fortschritts hin zum Telos der Geschichte. Es entspricht diesem in sich undialektischen Universalismus der Aufklärung, idealiter jedes Phänomen der Menschheit und ihrer Geschichte verstehen, kategorisieren und assimilieren zu können. Realiter entspricht der Dialektik der Aufklärung, dass mit der Inklusion nicht-westlicher Künstler die Exklusion von Kunstentwürfen, die außerhalb dieses Moderne-Verständnisses liegen, und damit die globale

Monopolisierung des westlichen Kunstbegriffs einhergeht. Nach der Einverleibung der Kunst amerikanischer und australischer Ur-Einwohner, der künstlerischen Plünderung Ozeaniens, nach Exotismus, Japonismus und Primitivismus, nach dieser ganzen Abfolge der gierigen, ausbeuterischen Assimilation, kommt ein neuer Trick zum Einsatz, den man als das Prinzip der assimilativen Repressivität bezeichnen könnte. Kulturelle Unterschiedenheit, Differenz und Interkulturalität sind zwar die Labels, unter welchen das Unterfangen firmiert; doch wird Differenz lediglich in dem Maß goutiert, wie sie dem Kunstbetrieb erlaubt, sich selbst in einer neuerlichen dialektischen Volte als aufgeklärt und damit den Anspruch auf Universalismus zu bestätigen. Die Rhetorik der Differenz ist geradezu konstitutiv für das Funktionieren des Kunstbetriebs als einer Technik der immer weiter fortschreitenden und umfassenden Vereinnahmung und Einverleibung des Heteronomen.

II. Mashrabiyas

Susan Hefuna beharrt auf der kulturellen Differenz, und zwar in aller Schärfe. Als Kind ägyptisch-deutscher Eltern wuchs sie gleichzeitig in zwei unterschiedlichen Kulturen auf und erlebte auch deren jeweilige Prägung durch unterschiedliche religiöse Vorstellungen. Multikulturalität und Migration sind Phänomene aus ihrer eigenen Biographie, die für sie so selbstverständlich wie problematisch sind. Das jeweils Andere – das Deutsche, das Ägyptische – ist einerseits zu klar und zu vertraut, als dass sie sich an Schlagworte wie Global Art verlöre. In Deutschland wie in Ägypten zu Hause, ist ihr andererseits die jeweils andere Heimat zu nahe, als dass sie sattsam bekannte Klischees wiederholen wollte oder könnte. Als Künstlerin, die Kenntnis hat von den Brüchen, Verwerfungen, den Mischformen und Gleichzeitigkeiten des Verschiedenen in beiden Kulturen, ist es ihr unmöglich, das Monolithische und Ungebrochen-Glatte zu reproduzieren, das Kennzeichen aller Klischees ist. Vielmehr ist ihr daran gelegen, in jene Mikrobereiche vorzudringen, in denen sich nicht das Symbolisch-Signifikante der jeweiligen Kultur, sondern ihr Differenziert-Problematisches findet.

Es erscheint in diesem Zusammenhang als geradezu emblematisch, dass ihre frühesten Arbeiten ein Phänomen der Grenzziehung zum Ausgangspunkt nehmen: Mashrabiyas.

Diese sind kunstvoll gefertigte Meisterwerke der ägyptischen Schnitzkunst, welche in Privathäusern das Innen vor neugierigen Blicken von außen schützen, aber zugleich den Blick aus dem Innen nach außen ermöglichen; sie sind auch der Ort, an dem Gefäße zur Kühlung aufgestellt werden. »Mashrabiya« bedeutet »Ort des Trinkens«, das phonetisch nah verwandte »Mashrafiya« bedeutet »Ort des Sehens«.[3]

Die ornamentalen Gitterformen der Mashrabiyas kehren in Susan Hefunas Zeichnungen und digital bearbeiteten Fotografien immer wieder, und selbst die kleinformatigen Plastiken greifen das Thema des Gitters auf,[4] hier allerdings in einer stark konzeptualisierten Form.

Die besondere Rolle, die die Mashrabiyas im Werk von Susan Hefuna spielen, resultiert aus ihrer funktionalen und symbolischen Mehrdeutigkeit. Vergitternd und doch Ausblick gewährend, verschließen sie den privaten Raum und die in ihm befindlichen Personen und erlauben doch eine partielle Teilnahme am öffentlichen Leben. Als strukturierende Elemente repräsentieren sie die Geordnetheit einer Welt, welche dem Individuum enge Grenzen auferlegt und doch die Option einer Öffnung enthält.

Deutlich wird dies insbesondere in Arbeiten, in denen Susan Hefuna Fotografien, in welchen sich das Klischee der orientalischen Schönheit reproduziert findet, durch eine Mashrabiya-Struktur überlagert. Die Trennung des privaten vom öffentlichen Leben findet ihre Entsprechung in den unterschiedlichen Geschlechterrollen. Diese reproduzierte der in orientalischen Phantasien schwelgende Westen mit derselben Hartnäckigkeit, mit der der Islam bis heute an ihnen festhält.

Doch auch in den Werken, die sich nicht unmittelbar mit der Form des Gitters beschäftigen, ist das Thema der Grenzziehung zentral. Die computerbearbeiteten Fotografien haben Susan Hefunas familiäre Umgebung im Nildelta zum Gegenstand. Das scheinbar traditionell geprägte Familienleben wird in Bildern thematisiert, in welchen mehrere Aufnahmen übereinander gelegt, farblich manipuliert und mit gitter- oder streifenartigen Strukturen kombiniert werden.

Kommt hier avancierte Technik der Bild- und Datenverarbeitung zum Einsatz, verwendet Susan Hefuna bei den Straßenszenen aus Cairo bewusst eine anachronistische Aufnahmetechnik: eine Lochkamera ohne Möglichkeiten der Fokusveränderung, mit der auf den Straßen Cairos bis vor wenigen Jahrzehnten noch Passfotos gemacht wurden. Belichtet wurde mit Tageslicht und entwickelt in einem kleinen Kasten, den der Fotograf mit sich schleppte. So konnte der Kunde die gewünschte Aufnahme nach wenigen Minuten an Ort und Stelle in Empfang nehmen.

Die Archaik der fotografischen Technik bewirkt Unschärfen, Verwischungen und Verschmutzungen. Unvorhersehbare Lichteinwirkungen und Schmutz beim Entwickeln verursachen Inversionen und Doppelbelichtungen – viele Bilder wirken, als seien sie im vorvergangenen Jahrhundert aufgenommen worden. Ungleichmäßig gerissene Abzüge werden von Hefuna vor Hintergründen montiert und erneut fotografiert, wodurch sie das quasi-historiographische Moment ihrer Aufnahmen potenziert, zugleich aber die Multiperspektivik ihres Blicks unterstreicht. So wirkt die Aufnahme wie eine sehr alte, vielleicht von einem Reisenden aufgenommene, etwas misslungen wirkende Fotografie eines unbestimmten Ortes, der anhand der Palmen ungefähr im nördlichen Afrika lokalisierbar ist. Der Betrachter mag sich über die Motivwahl wundern, denn bessere, attraktivere, reißerischere Palmenaufnahmen, die unser Bedürfnis nach Exotik besser bedienen, haben wir nun schon alle gesehen. Erst bei näherem Nachforschen stellt sich heraus, dass die ebenfalls zu sehenden Architekturfragmente Gräber sind.

Auf einem Stuhl sitzt eine Frau, schräg im Bild positioniert, leicht von oben fotografiert. Die Aufnahme zeigt Kratzer und Flecken. Bei genauerem Betrachten wirken diese wie Markierungen einer vorderen Bildebene oder wie Kratzer auf einer Glasscheibe, hinter welcher sich die eigentliche Aufnahme befindet. Eine Folie des Alterns, eine Folie einer fingierten Geschichte legt sich zwischen Bild und Motiv. Die Frau ist Susan Hefuna.

Das Ägypten, das jeder Europäer innerhalb weniger Flugstunden besuchen könnte, um die Pauschalangebote durchzuhecheln, wird in ihren Aufnahmen neu auratisiert. Zugleich aber spielt sie in ihnen mit der mehrfachen Überkreuzung struktureller Vor-

gaben: Was dem westlichen Betrachter fremd, interessant, exotisch erscheint, ist ihr seit Kindesbeinen vertraut. Um dieses Vertraute festzuhalten, um dessen Fremdheit sie weiß, benutzt sie einen fotografischen Apparat, der seit langem aus dem Straßenbild Kairos verschwunden ist. Das ihr Nahe wird durch die Anachronistik der Technik verortet in einer historischen Ferne, die so nie existiert hat. Der Gleichzeitigkeit verschiedener Zeitebenen im fotografischen Bild entspricht die Datierung sowohl nach dem westlichen als auch nach dem islamischen Kalender.

Landscape

Nile Delta Egypt

Fotografie / Photography

60 x 80 cm, 1420 / 1999

Die Überkreuzungen, wenn nicht Paradoxien lassen sich auch in der Wahl des Mediums aufzeigen. Denn die Straßenkamera mag ein Phänomen der ägyptischen Alltagskultur gewesen sein, importiert worden aber ist sie mitsamt der Technologie aus Europa. Dass sie mittlerweile durch eine »avanciertere« Technik ersetzt wurde, die wiederum westlicher Herkunft ist, unterstreicht die Fragwürdigkeit, anhand solch marginaler Erscheinungen kulturelle oder nationale Identität festmachen zu wollen.

III. Café Groppi

Mit einer Installation am Talaat Harb Square in Cairo bezog Susan Hefuna unmittelbar Stellung zu dem Problem der Produktion kultureller Klischees und der Überformung des eigenen Selbstbildes durch westliche Medien. Talaat Harb (1867 – 1941) gilt als »Vater« des ägyptischen Kinos, der nicht nur auf die Autonomie der Produktionsmittel, sondern auch auf die Eigenständigkeit der Inhalte der von ihm produzierten und finanzierten Filme größten Wert legte. Das Café Groppi, über dessen Eingang Susan Hefuna acht Banner mit Bildern ihrer selbst, ihrer Familie, von Mashrabiyas und mit Landschaftsaufnahmen hängte, spielte in diesen Filmen als Motiv eine wichtige Rolle und erfreute sich später bei der Bevölkerung als Treffpunkt großer Beliebtheit.

Es ist an dieser Stelle wichtig, auf das oben beschriebene Differenziert-Problematische in der Binnenorganisation einer Kultur noch einmal hinzuweisen. Denn das Café Grop-

pi ist ja keineswegs ein genuin »ägyptischer« Ort, sondern steht im Zusammenhang mit dem Versuch, die Stadtmitte Cairos mittels europäischer Architektur in ein städtebauliches Zentrum zu verwandeln. Durch die Filme Talaat Harbs berühmt geworden, orientierte sich die dortige Kaffeehaus-Kultur durchweg an europäischen Vorbildern. Wenn sich Susan Hefuna auf diesen Ort als einen Fokuspunkt ägyptischer Identität bezieht, so ist diese Identität schon mit dem ihm Fremden durchsetzt und angereichert. Insofern folgt sie auch hier der Logik, der schon die Arbeit mit den Straßenkameras folgte, in welcher westliche Technik zur Produktion von Bildern ägyptischer Identität zum Einsatz kam.

Auch die ägyptische Filmindustrie wurde von der amerikanischen überrollt, die Motive und Erzählungen einheimischen Ursprungs und einheimischer Färbung durch jenen exotistischen Kitsch ausgetauscht, der jedermann durch amerikanische Monumentalfilme bekannt ist. Die Banner von Susan Hefuna, die wie Werbeplakate wirkten, fingierten das Personal eines möglichen Films. Im Zentrum befand sich die Künstlerin selbst, fotografiert mit einer alten Straßenkamera – das Bild einer Frau, deren Habitus von demjenigen der Hollywood-Starlets sich kaum stärker unterscheiden könnte.

Das Bild der verschleierten Halbnackten, der Odaliske und orientalischen Verführerin, das für den westlichen Markt produziert wurde, ist zweifellos lächerlich und dumm. Seine Wurzeln hat es in den als Tugendbildnissen kaschierten erotischen Phantasien der neuzeitlichen Malerei, in welchen Kleopatra die Schlange zur Brust führt, in den Haremsbildnissen und Fotografien, in welchen Prostituierte als Modelle im Westen das Bild der zugleich schamhaften und doch willigen, verfügbaren Orientalin durchsetzten. Das trostlose Gegenbild zu diesem Orientalismus voll schwüler Düfte repräsentieren die Fotografien Ré Soupaults aus dem Verbotenen Viertel von Tunis, in welchen ohne jede Schönheit der Grund der sexuellen Verfügbarkeit sichtbar wird: der soziale Ausschluss, die nackte Not.[5]

Das Bild der Frau, das Susan Hefuna für diesen nie gedrehten Film rekonstruiert, stellt eine Gegenposition zu den klischeehaften Zerrbildern dar, die noch heute das Publikum

einer Bauchtanzveranstaltung elektrisieren. Und so widerwärtig einem diese Zerrbilder und diejenigen sein mögen, welcher ihrer zur Stimulanz bedürfen, so fragwürdig mag doch sein, auf welches Bild der Frau Susan Hefuna hier verweist. Ist die fingierte historische Ferne dieser Fotografie nicht die reale Distanz Susan Hefunas in Bezug auf das zeitgenössische Ägypten?

Solche Fragen müssen gestattet sein, und doch befindet man sich genau in diesem Moment wieder in der Spirale des aufklärerischen Universalismus. Ihm eine Absage zu erteilen, mag im Falle der Kunst leichtfallen und seine Berechtigung haben. Schwieriger wird die Entscheidung darüber, ob dieser aufklärerische Universalismus aufgegeben werden muss, sobald das Problem der Menschenrechte ins Blickfeld rückt. Muss man beispielsweise seit Jahrhunderten praktizierte, rituelle Verstümmelungen junger Mädchen oder Verheiratung von Kindern aus Respekt vor den Traditionen, Gepflogenheiten und sozialen Strukturen bestimmter Völker akzeptieren oder darf man sie im Namen universeller Rechte anklagen und gegen sie vorgehen? Zielen die westlichen Emanzipationsbestrebungen der Frauen auf universelle Rechte oder stellen sie kulturell eingrenzbare und nicht übertragbare Phänomene dar? In wessen Namen darf oder muss wer gegen Menschenrechtsverletzungen und für ihre Einhaltung eintreten?

Der Ausstieg aus der Spirale ist nur möglich, wenn man dieses »andere« Bild und die Differenz respektiert, und wenn man akzeptiert, dass dem Betrachter hiermit ein bis zu einem gewissen Grad Fremdes und der Beurteilung Entzogenes entgegengehalten wird. So bewirkt der Ausstieg aus der Spirale, der Verzicht auf den Universalismus und die mit ihm einhergehende Ratlosigkeit den Zwang zum kommunikativen Handeln, zur Herstellung einer pragmatischen und vorläufigen Übereinkunft, die Entscheidung zu einer gemeinsamen Vernunft als permanentem Prozess. In diesem wird der assimilativen Repressivität der Boden entzogen, resultiert diese doch aus dem Übergewicht einer Position über die andere, die eingesogen und aufgelöst wird. Eine »kommunikative Vernunft« (Jürgen Habermas) respektierte die gewonnene Übereinkunft als vorläufigen Pakt, der der immer wieder erneuerten Bestätigung und Neuformulierung bedürfte.

IV. Frankfurt / Oder

Eine ortsspezifische Installation realisierte Susan Hefuna zuletzt in der Marienkirche in Frankfurt / Oder, wo sie erneut auf das Motiv der Mashrabiyas zurückgriff.

Das heute leere, weiße Ordnungssystem der Glasfenster der Marienkirche, deren Scheiben nach 1945 in St. Petersburg aufbewahrt, mittlerweile aber rückgeführt wurden und wieder installiert werden, wurde durch ein orthogonales, farbiges Gittersystem überblendet, dessen Funktion eine ganz andere ist als diejenige der Glasfenster. Glasfenster in Kirchen trennen scharf den profanen von dem sakralen Raum. Von außen wirken sie schwarz, hässlich, fast abstoßend. Ihre ganze Faszination erschließt sich nur für denjenigen, der den sakralen Raum betritt, nach oben blickt und entdeckt, welche Glut und Farbenpracht sie entfalten, sobald das Licht durch sie hindurch in den Kirchenraum dringt. Pointiert gesprochen, erschließt sich ihre Schönheit nur demjenigen, der als Gläubiger eine Kirche betritt – oder als jemand, dessen innere Freiheit genügend Raum lässt dafür, Lessings Nathan ein angemessener Gesprächspartner zu sein. Mashrabiyas hingegen trennen keinen sakralen von einem profanen, sondern einen privaten von einem öffentlichen Raum.

Durch Kirchenfenster soll man, im Gegensatz zu Mashrabiyas, nicht hindurch-, man soll sie anschauen. Sie sind – in ikonographischer Hinsicht – kompliziert zu lesende, höchst komplexe, bildhafte theologische Programme, die zugleich, formalästhetisch, im Dienste einer sehr konsequenten, beinahe esoterischen Vorstellung stehen: Die Kunstgeschichte versteht seit Panofskys Abhandlungen über Abt Suger, welcher den Gründungsbau der Gotik, St. Denis, sowohl plante als auch die eigenen Absichten theoretisch flankierte, die Durchfensterung der Wand als im Dienste einer Licht-Metaphysik stehend, welche Abt Suger unter Berufung auf die Schriften des sog. »Pseudo-Areopagitus« entwickelte.[6] Gott repräsentiert sich im Licht, an dem jedwede Kreatur, ja selbst die nahezu ungeformte Materie in gewissen Abstufungen teilhat. Die Kirchenfenster repräsentieren jene Membran, an dem das unfassbare Göttliche sich sichtbar und in Schönheit dem Menschen mitteilt, sofern er zu jenen gehört, die den Glauben an die verwickelte, symbolische Präsenz Gottes im Licht teilen.

Die Mashrabiyas sind formal den Kirchenfenstern absolut entgegengesetzt: Sie sind von
außen wie von innen gleichwertig. Darüber hinaus verweisen sie auf keinen vergleich-
baren theologischen Horizont. Gemäß dem islamischen Bilderverbot sind sie streng orna-
mental, während die Fenster von St. Marien, entstanden um 1370, ursprünglich vielfigu-
rige Szenen zeigten, die Altes und Neues Testament einander gegenüberstellten. Nur im
jetzigen, seit 1945 währenden Zustand, leer, ihres eigentlichen Zaubers und ihrer intendi-
erten Botschaft beraubt, besitzen sie in ihrer Skeletthaftigkeit eine sinnlose Geordnetheit,
die sie visuell den Mashrabiyas ähnlich erscheinen lässt. Zugleich wird offensichtlich,
dass der Reichtum der Fenster in den geraubten, die Botschaft tragenden Scheiben lag,
wohingegen die Mashrabiyas als abstrakte, ornamentale Konstruktionen ihren Reichtum
in sich tragen, in der Eleganz und Kunsthaftigkeit ihres Gestaltetseins.

Indem Susan Hefuna das leere Ordnungssystem der Kirchenfenster mit dem System der
Mashrabiyas kombinierte, verknüpfte sie völlig unprätentiös zwei Religionen und zwei
Kulturen miteinander. Diese Verknüpfung verzichtete auf jeden konfrontativen Charak-
ter. Beide Membranen waren durch die jeweils andere hindurch wahrnehmbar und Folie
der anderen. Obgleich die Mashrabiyas einem anderen Kulturkreis, einer anderen religi-
ösen, ja sogar einer anderen lebensweltlichen Sphäre – dem profanen Raum – zugehö-
ren, gingen sie mit den Fenstern der Kirche einen zwanglosen Dialog ein, in welchem
jeder durch den anderen ins Recht gesetzt wurde.

Man könnte, wenn auch missgünstige, so doch berechtigte Spekulationen darüber an-
stellen, ob nicht der kulturelle Horizont, dem die Mashrabiyas angehören, zu problema-
tisieren wäre. Sind es doch in der Mehrzahl die Frauen, die hinter ihnen sitzen und das
öffentliche Leben beobachten, an dem teilzuhaben sie kulturelle und religiöse Normen
hindern. Man braucht aber lediglich an das Paulus-Wort zu erinnern, dass die Frau in der
Kirche zu schweigen habe, an die Weigerung der römisch-katholischen Kirche, Frauen
zum Priesteramt zuzulassen, um solchen Spekulationen eine einfache Wahrheit entge-
genzustellen: dass hier wie dort Religionen, sofern sie sich institutionell verfestigt haben,
Machtstrukturen ausbilden, kulturell determinierend wirken, Normen setzen und Le-
benswelten bestimmen – und dies, aus einer pluralistischen, sich als aufgeklärt verste-

henden, demokratischen Perspektive, in der Mehrzahl der Fälle auf negative, sanktionierende und reglementierende Art und Weise.

In der Ausstellung *DisORIENTation*, die in Berlin im Haus der Kulturen der Welt stattfand,[7] zeigte Susan Hefuna ein Video, in welchem das Treiben auf einer Straßenkreuzung in einem Dorf im Nildelta mit fest positionierter Kamera aufgenommen worden war. Im Verlauf dieses Videos tauchte sie selbst kurz auf, europäisch gekleidet, eine Fremde in einem für den westlichen Betrachter unmittelbar als orientalisch identifizierbaren Ambiente mit Eseltreibern und Männern in Kaftanen, welches doch, neben Deutschland, auch ihre Heimat ist.

Ein für Frankfurt/Oder produziertes Video stellt ein Analogon zu dieser Arbeit dar, gewissermaßen den ihr gegenüberliegenden Pol, und ist demgemäß ganz anders konzipiert und realisiert worden. Auf einem Platz nördlich der Marienkirche setzte sich Susan Hefuna am 29. März 2003 für mehrere Stunden auf einen Stuhl, der noch ostdeutschen Bürokratencharme atmete. Die Schatten wandern, Menschen kommen vorbei, Autos parken ein und fahren weg. Auch hier veränderte die Kamera ihren Standpunkt oder den Zoomfaktor nicht, sondern nahm neutral das Geschehen auf. Doch im Gegensatz zu dem Tape aus dem Nildelta taucht Susan Hefuna nicht kurzfristig und plötzlich auf, sondern ist permanent zu sehen. Ihre Anwesenheit auf diesem Platz ist hieratisch und rätselhaft, während sie im Video aus Ägypten zwar fremdartig, aber gewissermaßen selbstverständlich, sich dem auf der Kreuzung herrschenden Strom der Tätigkeiten und des Lebens anpassend, auftaucht. Fremdartigkeit, Ausgesetztsein wird in beiden Arbeiten auf ganz unterschiedliche Art und Weise thematisiert.

Ihre permanente Passivität verlieh der Aktion in Frankfurt/Oder durchaus skulpturale Qualitäten. Neben dem Kontext, in dem die Performance stattfand – der unmittelbaren Nähe zur Marienkirche – ist es möglicherweise dieser skulpturale Charakter, der unmittelbar den Gedanken weckt, die Aktion könne sich auf die, neben Eva, wichtigste Frauengestalt der christlichen Religion, Maria, beziehen. Marienstatuen werden als Marienstatuen heute in vielen Fällen lediglich dadurch identifizierbar, dass sie vor Kirchen

aufgestellt sind. Wie sonst lässt sich der Bezug herstellen von der neogotischen Skulptur einer die Augen gen Himmel verdrehenden, die Hände über der Scham faltenden, schlanken Frau in weitem Gewand zur Mutter des Gottessohnes? Noch drastischer stellt sich diese Frage in christlichen Devotionalienläden, wo die jüdisch-semitische Gottesmutter zu einer westeuropäisch weichgespülten, anämisch und melancholisch dreinblickenden, meist blau gewandeten Lourdes-Ikone mutiert ist.

Das Schweigen Hefunas, ihre Passivität und ihr skulpturaler Autismus wurden durch Passanten herausgefordert, indem Fragen an sie gerichtet wurden, ob sie Zigeunerin sei, welcher Religion sie angehöre u. ä. Es ist erstaunlich, welche Verknüpfungen in den Köpfen mancher Menschen hergestellt werden, wenn eine schwarzhaarige, nicht eindeutig mitteleuropäisch erscheinende Frau sich auf einem Platz auf einen Stuhl setzt. Auf vertrackte Art und Weise sind es aber die richtigen Fragen, weil sie eine weiterführende Frage erlauben, die auch christliche Prediger immer wieder stellen: Was würde passieren, wenn heute eine abgerissene, fremdländisch aussehende, hochschwangere Frau, einen abgekämpften Mann in Gefolgschaft, in Not um Unterkunft bitten würde?

Susan Hefunas Performance und das sie dokumentierende Video erlauben solche Fragen. Delikaterweise werden sie von einer Person gestellt, die qua Geburt Muslimin ist. Dieses Faktum verleiht diesen Fragen eine unvergleichliche Präzision, weil sie einerseits ohne jeden Impetus gestellt werden, der sich gegen die in Frage stehende Religion richtet, und weil sie, andererseits, von einer Person gestellt werden, die intrikaterweise dem christlich geprägten westeuropäischen wie dem arabisch-islamischen Kulturkreis angehört. Insofern hat ihre Frage danach, inwieweit christliche Ideale wie jene der Nächstenliebe, der Caritas, der amor homini, die unverzichtbar die amor dei komplettieren muss, noch gültig sind, den Vorteil, dass sie nicht von dem Verdacht einer pseudo-selbstkritischen, letztlich beschwichtigenden, vorbeugenden Ermahnungsrhetorik angekränkelt oder durch schlichte ideologische (und was ist Religion anderes als Ideologie?) Opposition motiviert ist. Wie das Video neutral eine Aktion dokumentiert, stellt ihre Aktion ihre Frage neutral und ohne jeden Hintergedanken oder eine vorausgehende Vermutung auf die zu erfolgende Antwort.

Man darf nicht unerwähnt lassen, dass Susan Hefuna kontinuierlich in Ägypten selbst ausstellt. Das bedeutet auch, dass sie nicht nur in Deutschland, sondern auch in ihrem anderen Heimatland den konditionierten und nach Identifikation hungrigen Blick, die Sehnsucht nach dem Einfachen, Monolithischen durch das Zeigen des Fremden, in sich Widersprüchlichen, Brüchigen und Fragwürdigen herausfordert und düpiert. Auch in Ägypten widerstreitet die Installation am Café Groppi der vorschnellen Vereinnahmung. In ihrer Verweigerung einer Parteinahme und einer schnellen Identitätsfiktion entfaltet Susan Hefunas Kunst nach allen Seiten eine Widerständigkeit, die eine Praxis der Selbstbefragung und Selbsterklärung und der Verständigung geradezu einfordert.

So beharrt Susan Hefuna in ihrer künstlerischen wie in ihrer sozialen Strategie auf ihrer biographisch begründeten, letztlich aber weitergehend begründbaren Betonung der Differenz. In dieser Doppeltgepoltheit opponiert sie wirkungsvoll gegen die rhetorisch maskierte Eindimensionalität des westlichen Kunstbetriebs. Und in dieser Doppeltgepoltheit wirft ihre Kunst Fragen auf, die weit über den Problemkreis der Kunst Bedeutung haben insofern, als sie nicht nur den aufklärerischen Universalismus des Westens kritisiert, sondern auch das unreflektierte Beharren auf einer so und so gearteten Identität. Zugleich widerspricht ihre Arbeit allzu leicht aus dem Hut der theoretischen Zauberkunststückchen hervorgezogenen Erklärungswundern wie Kreolisierung, Hybridisierung, die allzu schnell dem immer schnelleren Faktischen den nachhinkenden theoretischen Überbau liefern. Der konsequent nicht-konfrontative Charakter ihrer Arbeit appelliert an eine kommunikative Vernunft, die nicht das desinteressierte Nebeneinander des Multikulti fordert, sondern die von Toleranz, Interesse und Neugier geprägte Auseinandersetzung mit dem Anderen und dem Eigenen. So notwendig es ist, dass der Westen von seiner lediglich ökonomisch fundierten Arroganz und der faktischen Durchsetzung seiner kulturellen und intellektuellen Dominanz abrückt, so notwendig ist es, dass jener Teil der Welt, der dem Pragmatismus des Kapitalismus meint Werte entgegenhalten zu können, seine eigene Position zugleich formuliert und überdenkt. Es genügt nicht, in einer sich verändernden Welt, die zwar noch weit entfernt ist vom Global Village, aber unbestreitbar enger zusammenwächst, einer kulturellen Identität als unteilbarer und unveränderbarer Konstante das Wort zu reden. Susan Hefuna zeigt,

dass jeder Identität ein Bruch innewohnt. Hinter diese Bruchlinien zurückzukehren, ist nicht mehr möglich.

Leonhard Emmerling, Berlin

* Der Text stellt eine erweiterte und überarbeitete Zusammenfassung an verschiedenen Orten publizierter Texte zu Susan Hefuna dar. Vgl. insbesondere – Den Schleier lüften, in: navigation xcultural (Katalog zur Ausstellung in der South African National Gallery), Heidelberg 2000, S. 26 – 34. – Celebrating Difference, in: Unpacking Europe, hg. von Salah Hassan und Iftikhar Dadi (Katalog zur Ausstellung Boijmans van Beuningen, Rotterdam), Rotterdam 2001, S. 344 – 346. – An ethics of being alien, in: NKA, Journal of Contemporary African Art. Hg. Okwui Enwezor. Herbst / Winter 2001, S. 38 – 43. – o. T., in: Via Fenestra, Katalog zur Austellung via fenestra, Marienkirche, Frankfurt / Oder, 19.6. – 27.7.2003, hg. Europa-Universität Viadrina Frankfurt / Oder, o. S., 2003.

1 Vgl. Jens Jessen, Die hilflosen Missionare. DIE ZEIT Nr. 33, 7.8.2003, S. 29.

2 William Rubin (Hg.), »Primitivism« in 20th Century Art. Affinity of the Tribal and the Modern. 2 Bde., Museum of Modern Art, New York 1984.

3 Tayfun Belgin, Das Bild der Welt. in: Kat. Susan Hefuna, Oberhausen 1999, o. S.

4 Vgl. 8. Triennale Kleinplastik Fellbach, Vor-Sicht, Rück-Sicht, Fellbach 2001, S. 162 ff.

5 Rê Soupault, Frauenporträts aus dem »Quartier reservé« in Tunis, Heidelberg 2001. Dies., Eine Frau allein gehört allen, Heidelberg 1998.

6 Erwin Panofsky, Abt Suger von St. Denis (1946), in: Sinn und Deutung in der bildenden Kunst, Köln 1978, S. 12 – 166, besonders S. 145 ff. Panofsky wurde u. a. diesbezüglich scharf attackiert von Peter Kidson, Panofsky, Suger and St. Denis, in: Journal of the Warburg and Courtauld Institutes 50 (1987), S. 1 – 17.

7 20.3. – 11.5.2003, Haus der Kulturen der Welt, Berlin.

An Ethic of Precision*

I. Assimilative Repression

Without doubt western culture (European and North American) has a remarkable ability to assimilate that which is originally foreign. I do not understand assimilation in this context to mean the characteristic of a tolerant society which tolerates that which contradicts it; I mean it more in the sense of a devaluation of cancellation, the reversal of the significance, the disempowerment of the sign. One can argue about the source of this ability; in any case its roots reach back to early Christianity, which in turn seems to have only continued a tradition of Rome in the practice of rededicating shrines, for example. Nymphaea thus became baptisteries, and the sheep-strapped, pagan, pastoral Idylls transform into the Christian Good Shepard, much the same as madness of the Maenads, that tore at Orpheus, were transformed into the libidinous hysteria of Mary Magdalene throwing herself onto the body of the dead Christ. The aura of the place, of the picture remains, and yet both disappeared beneath the occupation of the fully new significance. In this sense, assimilation is coupled with the downfall of the other, with its dissolution and destruction, incorporation and appropriation, undertaken with tactical, cunning caution or brutal force based on deep ignorance, driven forward by unquenchable economic and ideological greed.

One need not revert to historical philosophy to be able to say that after the brutal acquisitions of land through colonialism and imperialism, the gentle force of the capitalism developed the technique of assimilation to perfection. The conversion of every value into money, the only valid paradigm of the West, surpasses every martial conquest strategy in its effectiveness because ideological, religious and moral values are left entirely untouched. Following the massive upheaval resulting from the 11th of September 2001, the wars in Afghanistan and Iraq, the question arises again about the resistance of the »culture« factor to those collateral factors such as democracy, the freedom of speech and religion, which leading nations of the western world, the United States, even the United Nations, would like to implement globally.[1] Perhaps these attempts at implementation will fail, on the one hand because the claim to universalism simply represents wishful thinking and is itself culturally determined, and on the other hand, because these attempts lack the seductive charm of value-blind capitalism.

One can see a connection between the global spread of capitalist pragmatism in the face of every ideology and the increasing integration of works by non-western artist in the western art scene. It seems that, since the defeat of communism, not only is there no longer a need to justify the capitalist system, which certainly has an intrinsic logic, but the project of the Modern is no longer burdened by the need to justify itself in self-reflection. No longer must the Modern revolve around itself, assuring itself; it can now conquer the world again, following the flow of money, in self-assured, calm movements. The influence of non-European art is no longer traced to the avant-garde of the Modern, as William S. Rubin carefully did in 1984[2]; now we proudly present »Global Art«. Every glance at the details is a waste of time, it is always about the whole, and the West knows best what the whole is. The entire world speaks West, so that even in rhetoric we do not have to make an effort at dialog, that old-fashioned and unhappy word often characterising the helpless attempt to understand. The West speaks in a monologue, even though it speaks with many voices.

What is ultimately presented corresponds to a fully uninterrupted Modern thought, which interprets the phases of the Classic Modern, Post-modern, the Second Modern as nothing more than stages, just like the sequence of Renaissance, Mannerism, Baroque etc. and, true to the universalism of the Enlightenment, accepts no historical model by its side other than continual, end-oriented progress until the telos of history. The expectation of this universalism of the Enlightenment, non-dialectic in itself, is to ideally be able to understand, categorise and assimilate every phenomenon of mankind and its history. In reality, the dialectic of the Enlightenment means that the inclusion of non-western artists involves the exclusion of artistic concepts outside of this Modern understanding, and therefore the global monopolisation of the western idea of art. Following the absorption of American and Australian aboriginel art, the artistic plundering of Oceania, following Exotism, Japanism and Primitivism, following the entire sequence of avaricious, exploitative assimilation, a new trick is employed, a trick that can be described as the principle of assimilative repression. Cultural differences and interculturality may be the labels under which ventures operate; but difference is appreciated merely by the measure it permits artistic activity to prove itself enlightened in a renewed dialectic

about-face and therefore confirm the claim of universalism. The rhetoric of difference is thoroughly constitutive for the functioning of art business as a method for the increasingly progressive and widespread monopolization and assimilation of the heteronymous.

II. Mashrabiyas

Susan Hefuna insists on the cultural difference and resolutely so. As a child of Egyptian and German parents she grew up into two different cultures simultaneously and also experienced the respective influence of different religious ideas. Multiculturality and migration are phenomena from her own biography, natural and problematic at the same time. The alter egos – the German, the Egyptian – are, on the one hand, too distinct and familiar to be lost in terms like Global Art. At the same time, at home in Germany and Egypt, the respective other home is always too near for her to want or to be able to repeat common clichés. As an artist who has knowledge of the fractures, warps, the mixed forms and simultaneities of the distinctions in both cultures, it is impossible for her to reproduce the monolithic and uninterrupted smoothness that characterises all clichés. She is much more interested in penetrating the micro areas in which one finds the differentiated-problematic and not the symbolic-significant.

In this connection, it seems almost emblemic that her earliest work takes a phenomenon of border demarcation as the starting point: mashrabiyas. These are artistically manufactured masterpieces of the Egyptian art of wood carving that protect the interior of private houses against curious gazes from the outside, while simultaneously allowing a view from the inside to the outside. They are also the place at which vessels are placed for cooling. »Mashrabiya« means »place of drinking« and is phonetically related to »mashrafiya« meaning »place of viewing«.[3]

The ornamental lattices of the mashrabiyas continuously reoccur in Susan Hefuna's drawings and digital processed photographs, and even the small sculptures address the topic of the lattice,[4] although in a highly conceptualised form.

The special role of the mashrabiyas in Susan Hefuna's work, results from their functional and symbolic ambiguity. Veiled yet permitting a view to the outside, they close the private room and those found within while allowing partial participation in public life. As structural elements, they represent the orderliness of a world which imposes narrow limits on the individual and yet offer the option of an opening.

This is especially apparent in works in which Susan Hefuna's photographs, reproducing the cliché of the oriental beauty, are overlaid by a mashrabiya pattern. The separation of private and public life finds its counterpart in the different gender roles. These are reproduced by the West, indulging in its oriental fantasies, with the same obstinacy with which Islam adheres to them to this day.

However, the topic of the border demarcation is also the focus in the works that do not directly deal with the form of the lattice. The computer-processed photographs take Susan Hefuna's familiar surroundings in the Nile Delta as their subject. The apparently traditional family life is the central theme in pictures in which several exposures are overlaid, their colour manipulated and combined with latticed or striped patterns.

Whereas the advanced technology of picture and data processing is used here, Susan Hefuna consciously uses an anachronistic photographic technology for the street scenes in Cairo: a pin-hole camera lacking the ability to focus, something that was used on the streets of Cairo until a few decades ago to make passport photos. The exposure is made in daylight and the film is developed in a small box that the photographer hauls around himself. The customer could thus receive the desired photo right on the spot, after only a few minutes.

The archaic photographic technique results in unfocused, blurred, tainted exposure. Unpredictable light effects and dirt during development cause inversions and double exposures – many pictures appear as if they were taken in the 19th century. Irregularly torn prints are mounted on backgrounds and photographed again enabling Susan Hefuna to magnify the quasi-historiographic moment of her shots while underlining the

multiple perspectives of her view at the same time. The picture thus appears to be a very old, somewhat botched photograph, perhaps taken by a traveller at an uncertain location that, due to the palms, can be generally placed in northern Africa. The viewer may wonder about the choice of motif, after all, we have all seen more attractive, inciting pictures of palm trees that would better serve our need for an exotic scene. Only upon closer examination does it turn out that architectural fragments of tombs can also be seen.

A woman sits on a chair in a diagonal position in the picture, photographed slightly from above. The photo is scratched and speckled. Upon closer inspection these markings appear to be a front layer of the picture or scratches on a pane of glass behind which the actual photo is located. A veneer of age, a veneer of fictitious history lies between the picture and the motif. The woman is Susan Hefuna.

The Egypt that the observer, panting at the special holiday offers, can easily reach in a few flying hours, is given a new aura in Susan Hefuna's pictures. At the same time, however, in her photographic works she plays with multiple overlapping structural schemes: What appears to the western observer as foreign, interesting, exotic, has been usual and familiar to her since childhood. To capture this familiarity, the strangeness of which she is aware, she uses a photographic device that has long since disappeared from the streets of Cairo. That which is close to her is placed by an anachronistic technology in a historicaly distant past that never existed as such. The simultaneity of different time eras in the photographic picture corresponds to its dating according to both the western and Islamic calendar.

The overlappings, if not paradoxicalness, are also shown by the choice of medium. After all, the street camera may have been a phenomenon of everyday Egyptian culture, but it was imported along with the accompanying technology from Europe. That it has been replaced in the meantime by »advanced« technology, once again originating in the West, underlines the dubiousness of wanting to capture cultural or national identity by using such marginal phenomena.

III. Café Groppi

With an installation at Talaat Harb Square in Cairo, Susan Hefuna took a direct stance on the problem of reproducing cultural clichés and the shrouding of self-perception through the western media. Talaat Harb (1867 – 1941) is regarded as »father« of the Egyptian cinema, who not only placed great value on the autonomy of the production resources, but also on the independent content in the films he produced and financed. The Café Groppi, above whose entrance Susan Hefuna hung eight banners with pictures of herself, her family, of mashrabiyas and landscape photographs, played an important role as a motif in these films and later became popular with the population as a meeting place.

At this juncture, it is important to once again point out the differentiated-problematic in the internal organisation of a culture as described above. The Café Groppi is in no way a genuine »Egyptian« place; it is associated with the attempt to convert the city centre of Cairo into an urban development centre using European architecture. Made famous by the films of Talaat Harb, the café culture there consistently looks to European models. When Susan Hefuna refers to this place as a focus point of Egyptian identity, then this identity has already been succeeded and enriched with that which is foreign. In this respect, she follows the logic she employed with the street camera, in which western technology was used to produce pictures of Egyptian identity.

The Egyptian film industry has also been overrun by the American, the motifs and stories of local origin and local colour have been exchanged for exotic kitsch which is known to everyone through American monumental films. The banners of Susan Hefuna, which had the effect of advertising billboards, presented the cast of a potential film. The artist

Cityscape Cairo
Fotografie / Photography
80 x 60 cm, 1999

herself was in the centre, photographed with an old street camera, a picture of a woman whose disposition could hardly be more different from the Hollywood starlets.

The image of the veiled half nude, the odalisque and oriental seductress, which was produced for the western market, is undoubtedly ridiculous and stupid. It has its roots in the virtuously concealed erotic fantasies of modern painting in which Cleopatra brings a snake to her breast, in the pictures and photographs of harems, in which prostitutes in the West became models of the available oriental woman, modest and at the same time willing. A depressing counterpart to this orientalism full of sultry odours is represented by of Ré Soupault's photographs from the forbidden quarter of Tunis, in which the totally unattractive reasons for the sexual availability become apparent: the social exclusion and naked necessity.[5]

The picture of the woman, which Susan Hefuna reconstructed for this never-made film, represents a standpoint opposite the stereotyped caricatures which still electrify the audiences of belly-dance performances to this today. And however repulsive these caricatures and those who require such stimulation may be, the picture of the woman, to which Susan Hefuna here refers, seems questionable. Is the fictitious historical distance of this photography not Susan Hefuna's real distance with respect to contemporary Egypt?

Such questions must be allowed, although at this moment one is once more in the spiral of Enlightenment's universalism. To decline it may seem easy and be justifiable in the case of art. More difficult is the decision as to whether this enlightened universalism must abandoned as soon as the problem of the human rights becomes the focus. Must one accept ritual mutilations of young girls as practiced for centuries or the marriage of children out of respect for traditions, customs and social structures of particular peoples, for example, or may one condemn and oppose it in the name of universal rights? Are the endeavours of the emancipation of western women aimed at universal rights or do they represent culturally limited, non-transferable phenomena? In whose name may or must we oppose those who violate human rights and demand their observance?

The only way to escape the spiral is to respect this »other« picture and the differences, and to accept that the observer is hereby confronted with something to a certain degree foreign and impossible to judge. The exit from the spiral therefore results in the renunciation of the universalism and the accompanying helplessness, the compulsion for communicative behaviour to bring about pragmatic and temporary agreement, the decision to create common reason as a permanent process. Assimilative repression therefore has no basis if it results from the dominance of one position over another, which is absorbed and dissolved. A »communicative reason« (Jürgen Habermas) respects agreement as a temporary pact that continually needs confirmation and rephrasing.

IV. Frankfurt / Oder

Susan Hefuna recently created a localized installation in St. Mary's church in Frankfurt / Oder, where she once again relied on the motif of the mashrabiyas.

The today empty, white frameworks of the glass windows of St. Mary's church – the panes of which were stored in St. Petersburg after 1945 but have since been returned and will be installed again – was overlaid with an orthogonal, coloured lattice pattern whose function is completely different from that of glass windows. Glass windows in churches sharply separate the secular space from the sacred. From the outside, they seem black, repelling, almost ugly. Their entire fascination reveals itself only to those who enter the sacred room, look up and discover the embers and blaze of colour they emit as soon as the light penetrates through them into the church. Pointedly spoken, their beauty reveals itself only to those who enter the church as believers or to someone with sufficient inner freedom to be a adequate partner for discussion with Lessing's Nathan. Mashrabiyas, in contrast, separate private from the public and not sacred from secular.

In contrast to mashrabiyas, one should not look through church windows, one should look at them. They are – in an iconographical sense – difficult to read, highly complex, pictorial, theological programs, that at the same time, formal-aesthetically serve a very

consistent, almost esoteric concept. Since Panofsky's treatises on Abbot Suger, who both planned and theoretically supported his own views in building the first Gothic style church, St. Denis, art history has understood the windowing of walls as a metaphysic of light, developed by Abbot Suger with reference to the documents of the so-called »Pseudo-Areopagitus«.[6] God represents himself in the light which is shared by every creature, even the unformed matter. The church windows represent the membrane in which the incomprehensible God becomes visible and is revealed in all his glory to man, in as much he is among those who believe in the active, symbolic presence of God in the light.

In a formal sense, mashrabiyas are the exact opposite of church windows: They are the same on the outside and inside. Furthermore, they do not refer to any comparable theological horizon. In accordance with the Islamic taboo on representation, they are strictly ornamental, whereas the windows of St. Mary's, created around 1370, originally depicted scenes with many figures from the Old and New Testament. Only in their current state since 1945, empty, robbed of their actual charm and intended message, do they have a senseless skeleton-like order that makes them visually similar to mashrabiyas. It is simultaneously apparent that the wealth of the windows dwelled in the message of which they have been robbed, in contrast to the mashrabiyas, whose wealth is in their abstract, ornamental construction, in the elegance and mastery of their form.

By combining the empty arrangement of the church windows with the pattern of the mashrabiyas, Susan Hefuna unpretentiously connected two religions and two cultures. This combination abstained from any sense of confrontation. Either membrane could be perceived through the other and acted as a screen for the other. Although the mashrabiyas belong to a different culture, a different religion, even a different worldly sphere – the secular room – they entered into a casual dialogue with the windows of the church; a dialogue in which each complimented the other.

One could justifiably, although ungraciously, speculate about the problems posed by the cultural horizon to which the mashrabiyas belong. The majority who sit behind the

mashrabiyas watching public life are women, impeded from participating by cultural and religious norms. However, one needs merely to remember the words of Paul admonishing women to be silent in church, or the refusal of the Roman Catholic church to allow women in the priesthood, to counter such speculations with a simple truth: that religions here and there, in as much as they are institutionally established, form power structures, determine culture, set norms and lifestyles – and this from a pluralistic, enlightened, democratic perspective in a negative, sanctioning and regimemented manner in most cases.

In the exhibition *DisORIENTation*, that took place in Berlin in the »Haus der Kulturen der Welt«,[7] Susan Hefuna presented a video which recorded the hustle and bustle of a village intersection in the Nile Delta with a fixed camera. During this video, she herself appeared briefly, dressed in European clothes, a stranger in an ambient immediately identifiable by the western observer as oriental, with donkey drivers and men in kaftans, a place where she is at home, as well as in Germany.

A video produced for Frankfurt / Oder represents an analogy to this work, admittedly for the opposite pole, and was hence conceived and realised quite differently. On March 29th, 2003, Susan Hefuna sat down for several hours in a square north of St. Mary's church on a chair still breathing East German bureaucrat charm. The shadows moved, people passed by, cars parked and left. As before, the camera did not change its location or zoom factor; it recorded the events neutrally. But unlike the tape from the Nile Delta, Susan Hefuna does not appear briefly and suddenly; she is permanently in view. Her presence at this place is hieratic and puzzling, whereas in the video in Egypt she appears foreign yet natural, adapting to the current of activities and life at the intersection. Strangeness and rejection in the two works are made central themes in quite different ways.

Her permanent passivity certainly lent sculptural qualities to the performance in Frankfurt. Along with the context in which the performance took place – the immediate proximity to St. Mary's church – perhaps this sculptural character is what immediately sug-

gests that the performance may refer to Mary, besides Eve the most important female figure of the Christian religion. In many cases today, statues of Mary can only be identified as such by the fact that they are placed in front of the church. How else can we associate the mother of God's son with the neogothic sculpture depicting a thin woman in flowing robe, one eye turned to heaven, hands folded over the pubic? This question is even more drastic in the Christian devotional shops, where the Jewish-Semitic mother of God has softly mutated into a Western European, anaemic and melancholic introspective, usually blue-robed Lourdes icon.

Susan Hefuna's silence, her passivity and her sculpture-like autism, was constantly challenged by passers-by who posed such questions as to whether she was a gypsy and about the religion which she actually belonged to. It is indeed amazing, the associations made in the minds of some people when a dark-haired, not obviously Central European woman sits on a chair in a town square. In an awkward way, however, these are the correct questions because they permit a secondary question which Christian preachers also ask again and again: What would happen today if a ragged woman, well advanced in pregnancy, following an exhausted man asked for accommodation in an emergency?

Susan Hefuna's performance and the video documenting it permit such questions. They are delicately posed by a person that is Muslim by birth. This fact lends an incomparable precision to these questions, on the one hand because they are posed without any intentions against the religion in question, and, on the other hand, because they are posed by a person that intricately belongs to the Christian influenced Western European culture as well as the Arabian Islamic. In this sense, her questions about the extent to which Christian ideals such as neighbourly love, charity, amor homini, which must necessarily accompany amor dei, are still valid, have the advantage that they do not suffer from the suspicion of a pseudo self-critical and ultimately appeasing rhetoric of admonition and is not motivated by direct ideological opposition (and what is a religion other than ideology)? As the video neutrally documents a performance, the performance neutrally poses its questions, without ulterior motive or an assumption about the answers to be found.

It should be mentioned that Susan Hefuna constantly exhibits in Egypt. This also means that not only in Germany but also in her other homeland, she challenges and foils conditioned observations hungry for identification, yearning for the simple, the monolithic by pointing at the foreign, self-contradictory, fractured and questionable. In Egypt, too, the installation at the Café Groppi challenges first assumptions. In her refusal to take sides and offer a quick fiction of identity, Susan Hefuna's art develops a resistance on all sides, virtually demanding a practice of self-questioning, self-explanation, and understanding.

In both her artistic and social strategy, Hefuna insists on her emphasis of difference, based on her biography but ultimately for deeper reasons. In this dual polarity, she effectively opposes the rhetorically-masked, single dimension of western cultural activity. And in this dual polarity, she poses questions that have relevance far beyond the problems of art, as she criticises not only the enlightened universalism of the West, but also the unreflected insistence on such and such inclined identity. At the same time her work all to easily contradicts miracle explanations pulled like a rabbit from the theoretical hat: creolisation, hybridisation, which all too quickly provide the lagging theoretical superstructure for increasingly fast factuality. The consistently non-confrontational character of her work appeals to communicative reason, which does not demand the disinterested side-by-side of the multicultural, but rather an encounter with others and the self characterized by tolerance, interest and curiosity. As necessary as it is for the West to move away from its solely economic-based arrogance and assertion of its cultural and intellectual dominance, it is also necessary for those parts of the world that believe they have values equal to the pragmatism of capitalism, to formulate and re-evaluate their own positions. It does not suffice, in a changing world, which may be far removed from the »Global Village« yet has undeniably grown closer together, to speak of cultural identity as an indivisible and unalterable constant. Susan Hefuna shows that fracture is inherent in every identity. It is no longer possible to return behind these fracture lines.

Leonhard Emmerling, Berlin

* The text represents an amended and reedited summary of texts about Susan Hefuna published at a variety of locations. See especially – Den Schleier lüften, in: navigation xcultural (catalogue for the exhibit in the South African National Gallery), Heidelberg 2000, p. 26 – 34. – Celebrating Difference, in: Unpacking Europe, edited by Salah Hassan and Iftikhar Dadi (catalogue for the exhibit Boijmans van Beuningen, Rotterdam), Rotterdam 2001, pgs. 344 – 346. – An ethics of being alien, in: NKA, Journal of Contemporary African Art, edited by Okwui Enwezor. Fall / Winter 2001, p. 38 – 43. – Untitled, in: Via Fenestra, catalogue for the exhibit »via fenestra«, Marienkirche, Frankfurt / Oder, 19.6. – 27.7.2003, edited by Europa-Universität Viadrina Frankfurt / Oder, 2003, w/o p.

164

1 See Jens Jessen, Die hilflosen Missionare. DIE ZEIT No. 33, 7.8.2003, p. 29.

2 William Rubin (Ed.), »Primitivism« in 20th Century Art. Affinity of the Tribal and the Modern. Museum of Modern Art, 2 vols., New York 1984.

3 Tayfun Belgin, Das Bild der Welt, in: Cat. Susan Hefuna, Oberhausen 1999, w/o p.

4 See 8. Triennale Kleinplastik Fellbach, Vor-Sicht, Rück-Sicht, Fellbach 2001, p. 162 et seqq.

5 Ré Soupault, Frauenporträts aus dem »Quartier reservé« in Tunis, Heidelberg 2001.
Idem, Eine Frau allein gehört allen, Heidelberg 1998.

6 Erwin Panofsky, Abt Suger of St. Denis (1946), in: Sinn und Deutung in der bildenden Kunst, Cologne 1978, p. 12 – 166, especially p. 145 et seqq. Panofsky was sharply attacked by Peter Kidson for this, Panofsky, Suger and St. Denis. In: Journal of the Warburg and Courtauld Institutes 50 (1987), p. 1 – 17.

7 20.3. – 11.5.2003, Haus der Kulturen der Welt, Berlin.

Seiten / Pages 166 – 171:

Frankfurt / Oder 120 Minutes

Via Fenestra, Marienkirche

Frankfurt / Oder, 2003

Video, 2003

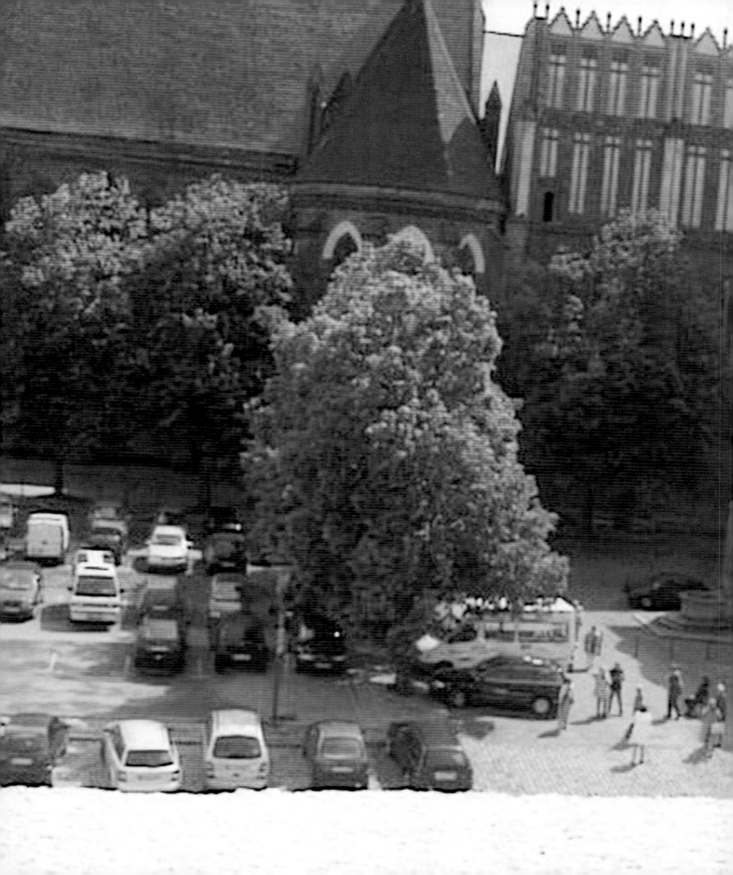

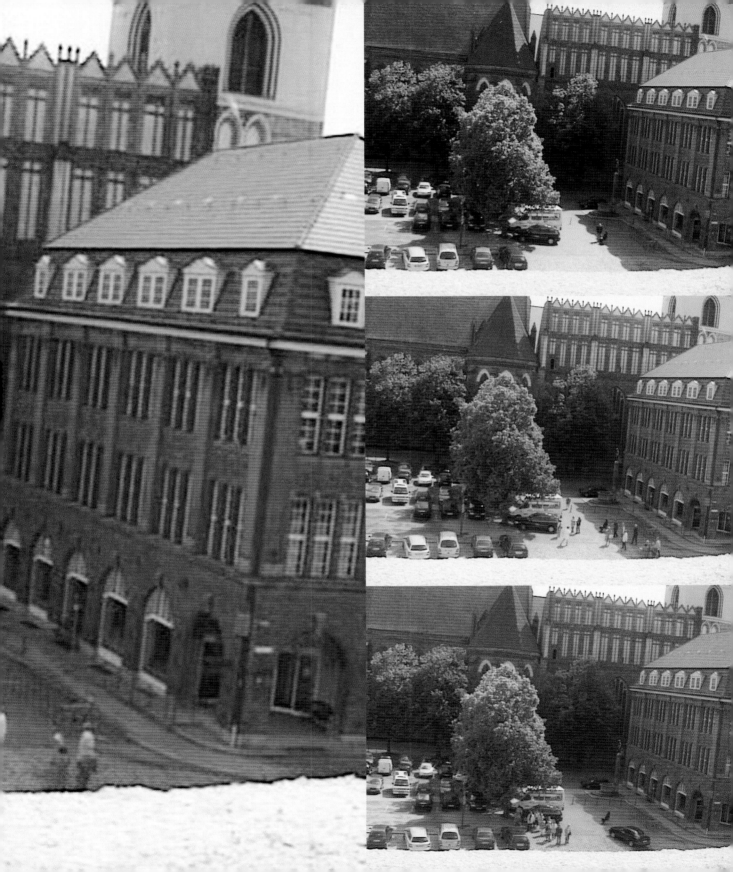

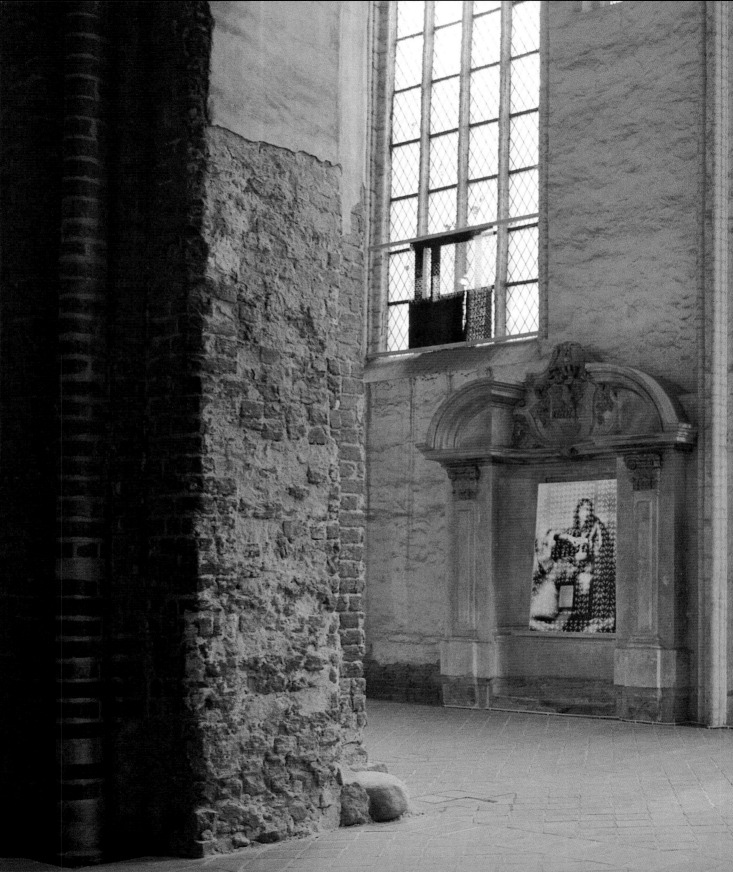

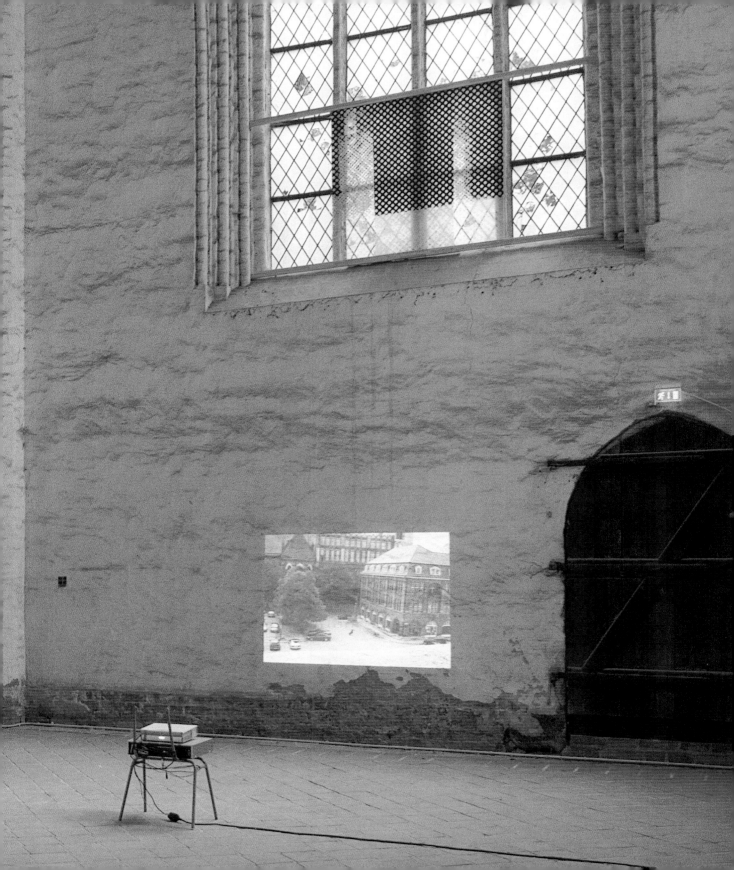

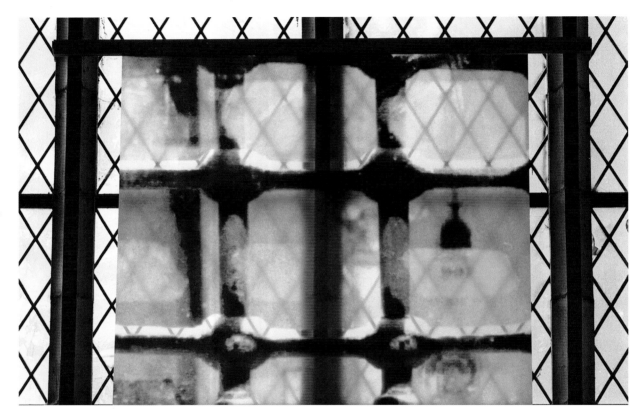

Mashrabiya (Detail)

Via Fenestra, Marienkirche, Frankfurt / Oder, 2003

Digitale Fotografie auf Plexiglas / Digital photography on plexiglass

200 x 200 cm, 1997 / 2003

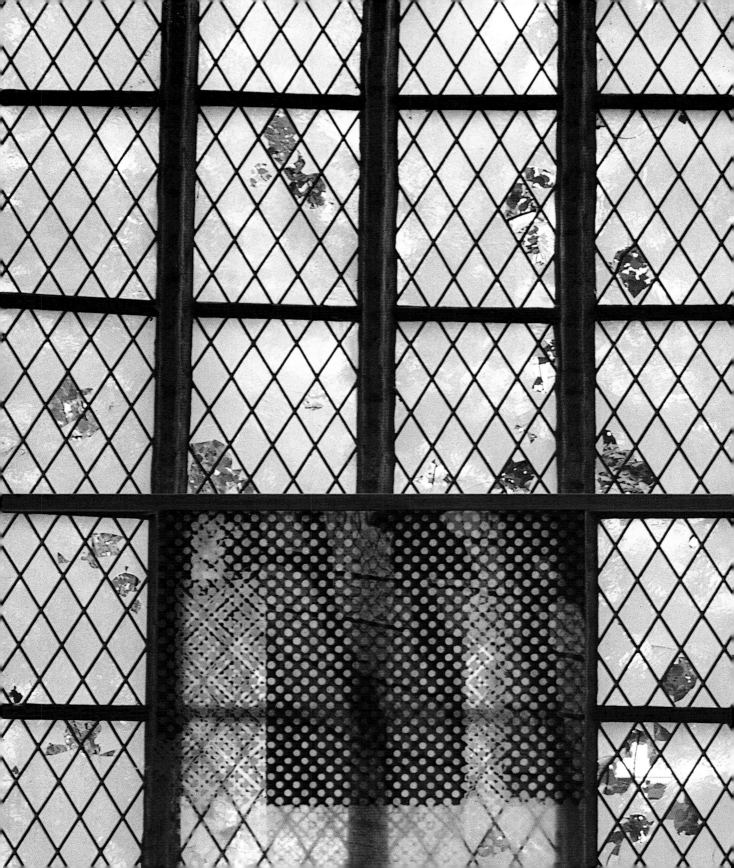

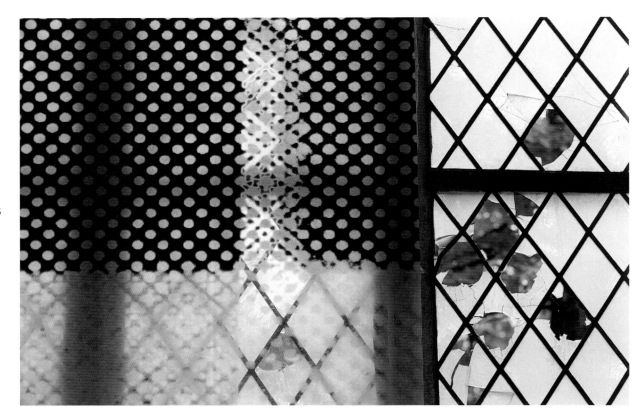

Mashrabiya (Detail)

Via Fenestra, Marienkirche, Frankfurt / Oder, 2003

Digitale Fotografie auf Plexiglas / Digital photography on plexiglass

200 x 200 cm, 1997 / 2003

Celebrate Life – navigation xcultural

A Structure

As part of her exhibition *navigation xcultural* at the South African National Gallery (SANG) in Cape Town, curated by Emma Bedford, Susan Hefuna has constructed and installed a two metre square structure out of palmwood. Conceived of and brought with her from Egypt, *Grid* (2000) is her gift to the people of Cape Town. Visitors to this installation have reciprocally offered their own gifts in turn.

The concept is a simple one – unpretentious, humane and quietly beautiful. A desire to collect together markers of goodwill and meaning from a random and unpremediated mix of people in the city who choose, freely, to contribute; bringing together moments of diverse familiar references that gently map out a terrain of intermingling difference and their common ground in Cape Town. The theme is also appropriate in exploring and reflecting upon concerns of the Cape Town One City Festival, entitled *Celebrating Difference,* that the exhibition is part of.

It is a telling accumulation of gesture and personal declaration. Origami birds, a dried protea, a beaded Zulu love letter, sachets of henna, crocheted doilies, red ribbons, calligraphied Islamic prayer sheets, RSA stamps, a miniature new South African flag, scraves, pigment, a hat, a folded jacket, a copy of *Big Issue,* a book entitled *Plants of the Qur'an,* incense, curios sweet wrappers (former contents very likely sampled since initial display), a wooden crucifix, suggared almonds, Sabbath kitka cover, Berocca Calmag, shells, wedding cake, wire flowers, a decorated ostrich egg, letters, mebos (minced dried fruit, very readily enjoyed in the Western Cape), small tied bundles, a bamboo fan, a candle holder, Madonna and Child letter cards, moulds of clay brought by the artist from the Nile Delta, where her family still lives. All of these rest within or are positioned on the structure.

Framed visions

Hefuna articulates a complex web of physical references in her construction of this immense and quite astonishing palmwood structure. The associations she infers are nume-

rous – and precariously contradictory. They beckon affinities within specific cultural domains: the palmwood basket / cage is used to carry daily shopping and groceries around the streets of Egypt; the grid-like lattice of a mashrabiya screen which frames a woman's looking out and obscures all potential of a gaze being returned back in; the grill in a confessional booth.

Hefuna has an intimate awareness of and familiarity with the spaces of Egypt and of Europe, and of Islam and Christianity, deviding her time between Egypt and Germany. Her personal history speaks of exposure to a diverse array of cultural codes and rituals: an extensive knowledge of their beliefs and social habit. As an offering, the structure reflects and reveals the melding points of Hefuna's personal references, and parallels the richly diverse selection of objects that have, in turn, been introduced into the installation.

Psychically, these connections are also a delicately ambivalent balance that declare and undeclare themselves, not allowing their associations to be pinned down conclusively. They might appear warmly familiar, and then decidedly exotic. It is a maze of cubes and frameworks that build upon themselves, that assemble and uncover new views and images, simultaneously revealing and obscuring, making the network more obvious. A structure capable of containment as well as seepage.

There is both an excavation and an accretion that happens in the process of looking and attempting to unravel these mazes, that leads you to insights, and then to greater binds. These are intricate games that play themselves out not only here, but in all of Hefuna's projects, in her immaculately dense drawings and in her bold digital prints and photographs.

Acts of consecration

Like a type of shrine, people responded with incredible openness and faith in entrusting their personal belongings and items to this installation. Objects have been consigned

with confidence of their safety and their acquired and cumulative meaning, like personal talismans or artifacts to be uncovered. One senses a dense spirit of investment in these subsequent offerings. They are small, carefully or arbitrarily chosen markers of lives in the city or of visitors to the city; abriged narratives deposited for safe-keeping to an archive dedicated to coexistence and well-wishing.

Tracy Murinik, Cape Town

Susan Hefuna This text was first published in NKA, magazine for contemporary African Art, issue 13 / 14, spring / summer 2001.
Old Cairo, 1999

Eine Struktur

Als Teil ihrer Ausstellung *navigation xcultural* in der Südafrikanischen Nationalgalerie (SANG) in Kapstadt unter der Leitung von Emma Bedford hat Susan Hefuna ein zwei auf zwei Meter großes Gebilde aus Palmholz entworfen und installiert. Entwickelt hat sie *Grid* (2000) in Ägypten, und von dort hat sie es auch mitgebracht, ihr Geschenk an die Menschen von Kapstadt. Im Gegenzug haben Besucher dieser Installation ihrerseits ihre eigenen, individuellen Geschenke dargebracht.

Das Konzept ist im Grunde genommen ganz einfach – unprätentiös, human und von einer stillen Schönheit: der Wunsch, Zeichen des Wohlwollens und bedeutsame Kleinig- keiten von zufällig ausgewählten und gänzlich unvorbereiteten Menschen in der Stadt zusammenzubringen, die sich freiwillig entschlossen haben, ihren Beitrag zu dieser Sammlung zu leisten; so wurden mannigfaltige vertraute Bezugspunkte zusammenge- bracht, die behutsam ein Terrain abstecken in ihrer Verschiedenheit und mit der ge- meinsamen Basis Kapstadt. Das Thema passt auch zu den Anliegen des Cape Town One City Festivals, das den Titel *Celebrating Difference* trägt und dessen Bestandteil auch die Ausstellung ist.

Wir haben es hier mit einer aufschlussreichen Ansammlung von Gesten und persönli- chen Aussagen zu tun. Origamivögel, eine getrocknete Protea, ein aus aufgereihten Per- len gefertigter Zulu-Liebesbrief, Säckchen mit Henna, gehäkelte Deckchen, rote Haar- bänder, kalligraphierte islamische Gebetsblätter, Briefmarken der Republik Südafrika, eine neue südafrikanische Nationalflagge in Miniaturausgabe, Kopftücher, Pigment, ein Hut, eine zusammengefaltete Jacke, eine Ausgabe von *Big Issue*, ein Buch, das den Titel *Plants of the Qur'an* (Pflanzen des Koran) trägt, Räucherstäbchen, kuriose Einwickelpa- piere von Süßigkeiten (der einstige Inhalt wahrscheinlich im Verlauf der Ausstellung von einem Besucher verspeist), ein hölzernes Kruzifix, gezuckerte Mandeln, Sabbat-Kitka- deckchen, Berocca Calmag, Muschelschalen, Hochzeitskuchen, Drahtblumen, ein verzier- tes Straußenei, Briefe, Mebos (kleingeschnittenes Trockenobst, das im Westen der Kap- Provinz als Delikatesse gilt), kleine verschnürte Bündel, ein Bambusfächer, ein Kerzen-

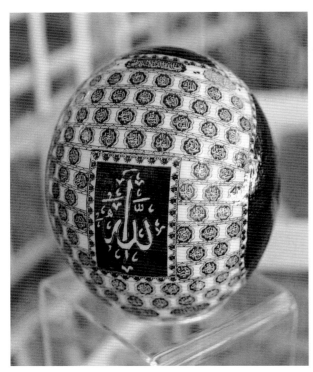

Grid (Detail)
Installation National Gallery
South Africa, Cape Town, 2000
Palmholz, diverse Objekte /
Palmwood, different objects
200 x 200 x 200 cm, 2000

ständer, Postkarten mit Darstellungen der Madonna mit dem Kind, tönerne Gussformen, die von der Künstlerin aus dem Nildelta mitgebracht wurden, wo ihre Familie noch heute lebt. All diese Gegenstände liegen im Inneren der Struktur geborgen oder sie wurden außen daran angebracht.

Gerahmte Visionen

In ihrer Konstruktion dieses immensen und erstaunlichen Gebildes aus Palmholz fügt Hefuna ein komplexes Netz stofflich vorhandener Verweise zusammen. Die Assoziationen, die sie andeutet, sind zahlreich – und erschreckend widersprüchlich. Sie fordern zur Herstellung von Verbindungen innerhalb sehr spezifischer kultureller Domänen auf: Der Korb / Käfig aus Palmholz dient dazu, die täglichen Einkäufe und Lebensmittel durch die Straßen Ägyptens zu tragen; das gitterförmige Geflecht eines Mashrabiya, das den Ausblick einer Frau einrahmt und jede Möglichkeit versperrt, seinerseits einen Blick hineinzuwerfen; das Gitterwerk in einem Beichtstuhl.

Susan Hefuna besitzt ein ausgeprägtes Bewußtsein für und eine intime Vertrautheit mit Ägypten und Europa, dies gilt auch für den Islam und das Christentum, da sie ihr Leben abwechselnd in Ägypten und Deutschland verbringt. Ihre persönliche Lebensgeschichte zeigt deutlich, dass sie vielfältigen kulturellen Codes und Ritualen ausgesetzt war: Sie hat weitreichende Kenntnisse des jeweiligen Glauben und der sozialen Gepflogenheiten. Als Angebot reflektiert und offenbart die Installation die Schnittstellen der persönlichen Bezugspunkte Hefunas und ist ihrerseits eine Entsprechung der äußerst variantenreichen Auswahl von Objekten, die der Installation sukzessive hinzugefügt worden sind.

Auf einer psychischen Ebene stellen diese Verbindungen auch ein auf heikle Weise ambivalentes Gleichgewicht dar, das sich offen legt und dann wieder entzieht, ohne zuzulassen, dass Assoziationen schlüssig auf einen Punkt gebracht werden. Sie können wohl-

tuend vertraut und dann doch wieder ganz entschieden exotisch wirken. Es ist ein Labyrinth von aufeinander aufbauenden Würfeln und Gitterwerk, das neue Sichtweisen und Bilder zusammenstellt und aufdeckt, gleichzeitig enthüllend und verschleiernd, wodurch das Geflecht offensichtlicher hervortritt. Eine Struktur, die sowohl Aufgehobenheit als auch Durchlässigkeit bieten kann.

Beim Versuch, diese Labyrinthe zu entwirren, reduziert das Auge des Betrachters einmal, ein anderes Mal ergänzt es und gelangt so zu Einsichten – nur um sich dann in einer noch größeren visuellen Zwickmühle wiederzufinden. Es sind verwickelte Spiele, die nicht nur hier am Werk sind, sondern in allen Projekten Hefunas – in ihren makellos dichten Zeichnungen und ihren kühnen digital bearbeiteten Fotografien.

Akte der Weihe

Wie auf eine Art Schrein reagierten Menschen mit unglaublicher Offenheit und Vertrauen, indem sie dieser Installation ihre persönlichen Besitztümer anvertrauten. Sie haben die Gegenstände in dem Vertrauen überlassen, dass sie dort gut aufgehoben sind und dass sie nicht nur ihre ihnen eigene Bedeutung behalten, sondern eine gemeinsame dazu gewinnen, wie persönliche Talismane oder Artefakte, die es zu entdecken gilt. In diesen Gaben, die eine nach der anderen erfolgten, wird eine kraftvolle Geisteshaltung spürbar, in der sich der Wille zu geben ausdrückt. Es sind kleine, sorgsam oder auch zufällig ausgewählte Lebenszeichen von Bewohnern oder Besuchern dieser Stadt; Geschichten in gekürzter Form, die zur Aufbewahrung einem Archiv anvertraut wurden, das sich der Koexistenz und dem guten Willen verschrieben hat.

Tracy Murinik, Kapstadt

Dieser Text wurde erstmals veröffentlicht in NKA, Zeitschrift für zeitgenössische afrikanische Kunst, Ausgabe 13 / 14, Frühjahr / Sommer 2001.

Grid (Detail)

Installation National Gallery South Africa, Cape Town, 2000

Palmholz, diverse Gegenstände / Palmwood, different objects

200 x 200 x 200 cm, 2000

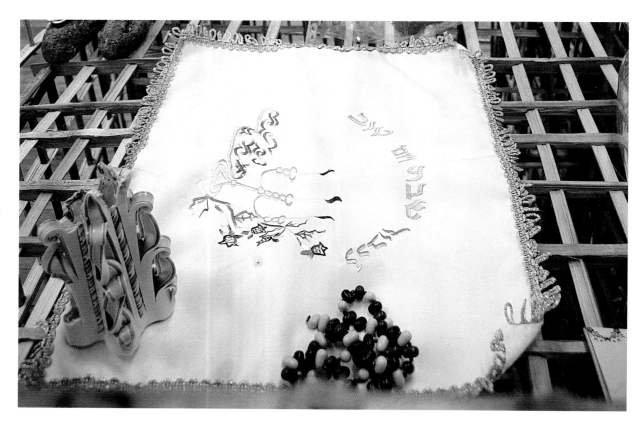

Grid (Detail)

Installation National Gallery South Africa, Cape Town, 2000

Palmholz, diverse Gegenstände / Palmwood, different objects

200 x 200 x 200 cm, 2000

Grid (Detail)

Installation National Gallery South Africa, Cape Town, 2000

Palmholz, diverse Gegenstände / Palmwood, different objects

200 x 200 x 200 cm, 2000

Biographie / Biography

Einzelausstellungen (Auswahl) / Solo exhibitions (Selection)

Susan Hefuna – xcultural codes, Galerie der Stadt Backnang 2004/2005,
Kurator / Curator: Martin Schick

Susan Hefuna – xcultural codes, Townhouse Gallery Cairo 2004,
Kurator / Curator: William Wells

Susan Hefuna – xcultural codes,
Bluecoat Arts Centre Liverpool 2004,
Kurator / Curator: Bryan Biggs

Susan Hefuna – xcultural codes, Stadtgalerie Saarbrücken 2004,
Kurator / Curator: Ernest W. Uthemann

Susan Hefuna – xcultural codes, Heidelberger Kunstverein 2004,
Kurator / Curator: Hans Gercke

Susan Hefuna, Gerrman University in Cairo 2003

Susan Hefuna. grid – intercultural codes,
Kunstverein Pforzheim 2003,
Kuratorin / Curator: Ursula Eberhardt

Drawings, Galerie Axel Holm, Ulm 2003

Susan Hefuna. Ventanas. La Vida en el Delta,
Vacio 9 Gallery, Madrid 2002

Susan Hefuna, Kunstverein Lippstadt 2000,
Kurator / Curator: Tayfun Belgin

Susan Hefuna, Townhouse Gallery, Cairo 2000,
Kurator / Curator: William Wells

Susan Hefuna – navigation xcultural,
National Gallery, Cape Town 2000,
Kuratorin / Curator: Emma Bedford

Susan Hefuna, Akhnaton Galleries, Cairo 1999

Landscape / Cityscape, Galerie Brigitte March, Stuttgart 1998

Susan Hefuna – Digitale Fotografie, Galerie Axel Holm, Ulm 1997

Susan Hefuna, Kunstverein Ludwigsburg 1994,
Kuratorin / Curator: Ingrid Mössinger

Susan Hefuna, Akhnaton Galleries, Cairo 1992

Gruppenausstellungen (Auswahl) / Group exhibitions (Selection)

Présences Discrètes, Louvre, Paris 2004,
Kurator / Curator: Hérve Mikaeloff

Bamako 03, CCCB Centre de Cultura Contemporània de Barcelona,
Barcelona, 2004, Kurator / Curator: Simon Njami

Near, Art International, New York City 2004,
Kurator / Curator: Aissa Deebi

Photo Cairo, Townhouse Gallery, Cairo 2003,
Kurator / Curator: William Wells

Rencontres, Photo Biennale Bamako, Mali, 2003,
Kurator / Curator: Simon Njami

Fantaisies du harem et nouvelles Schéhérazade,
Muséum d'histoire naturelle de Lyon 2003, Kuratorin / Curator: Rose Issa

Via Fenestra, St. Marienkirche, Frankfurt / Oder 2003,
Kurator / Curator: Jacek Barski

DisORIENTation, Haus der Kulturen der Welt,
Berlin 2003, Kurator / Curator: Jack Persekian

Fantasies de l'harem i noves Xahrazads,
CCCB Centre de Cultura Contemporània de Barcelona,
Barcelona, 2003, Kuratorin / Curator: Rose Issa

Shatat – Scattered Belongings, Colorado University Galleries,
Boulder 2003, Kurator / Curator: Salah Hassan

What about Hegel (and you)? Galerie Brigitte March, Stuttgart 2002

Mapping the process, Sharon Essor Gallery, London 2002

Photographie à la carte!, Centre PasquArt, Biel 2002

Private views, London Print Studio, London 2002

Stories of 2002 nights, Galerie Brigitte March, Stuttgart 2002

4 Women – 4 Views, made in Egypt, Townhouse Gallery,
Cairo 2002, Kurator / Curator: William Wells

Vor-Sicht / Rück-Sicht, 8. Triennale Kleinplastik Fellbach 2001,
Kurator / Curator: Thomas Deecke

Unpacking Europe, Museum Boijmans Van Beuningen, Rotterdam 2001,
Kuratoren / Curators: Salah Hassan und Iftikhar Dadi

Al Nitaq Festival, Cairo 2001, Kurator / Curator: William Wells

Cairo Biennial, Cairo 1998

Medien-Biennale Leipzig. Digital Work, Leipzig 1992

Multimediale, Karlsruhe 1991, Kurator / Curator: Heinrich Klotz

Stipendien / Grants

Akademie Schloss Solitude, Stuttgart 1993/1994

Kunststiftung Baden-Württemberg 1991

ZKM Karlsruhe 1998/1990

Preise / Awards

Cairo Biennial, Internationaler Preis / International Award 1998

Artist in residence

Delfina Studios, London 2001 / 2002

National Gallery South Africa, Cape Town 2000

Bibliografie / Bibliography

Susan Hefuna – xcultural codes, Heidelberger Kunstverein
und weitere / and others, Kehrer, Heidelberg 2004

Photo Cairo, Townhouse Gallery, Cairo 2003

Rencontres, Photo Biennale, Bamako, Mali, Eric Koehler, Paris 2003

Fantaisies du harem et nouvelles Schéhérazade,
Muséum d'histoire naturelle de Lyon 2003

Via Fenestra, Europa-Universität Viadrina, Frankfurt / Oder 2003

*DisORIENTation. Zeitgenössische arabische Künstler aus dem
Nahen Osten,* Haus der Kulturen der Welt, vice versa, Berlin 2003

Fantasies de l'harem i noves Xahrazads,
CCCB, Centre de Cultura Contemporània de Barcelona, 2003

Susan Hefuna – grid – intercultural codes, Kunstverein Pforzheim 2003

Susan Hefuna. Ventanas. La Vida en el Delta,
Vacio 9 Gallery, Madrid 2002

Photographie à la carte! Centre PasquArt, Biel,
Pro Helvetia, Zürich 2002

4 Women – 4 Views, made in Egypt,
Townhouse Gallery, Cairo, Pro Helvetia, Zürich 2002

Vor-Sicht / Rück-Sicht. 8. Triennale Kleinplastik Fellbach,
Cantz, Ostfildern 2001

Salah Hassan / Iftikhar Dadi, *Unpacking Europe. Towards a Critical
Reading,* Museum Boijmans Van Beuningen, Nai, Rotterdam 2001

Leonhard Emmerling, *The Ethics of being Alien,* in: NKA Journal
of Contemporary African Art, Issue 15, Fall / Winter 2001

Tracy Murinik, *Celebrate Life,* in: NKA Journal of Contemporary
African Art, Issue 14, 2001

Susan Hefuna, Kunstverein Lippstadt, Plitt, Oberhausen 2000

Susan Hefuna – navigation xcultural, National Gallery, Cape Town,
Kehrer, Heidelberg 2000

Susan Hefuna, Akhnaton Galleries, Cairo, Oberhausen 1999

Cairo Biennial, Cairo 1998

Susan Hefuna, Kunstverein Ludwigsburg 1994

Susan Hefuna, Akhnaton Galleries, Cairo 1992

Medien-Biennale Leipzig, Digital Work, Leipzig 1992

Multimediale II, Zentrum für Kunst und
Medientechnologie, Karlsruhe, 1991

Portrait of Susan Hefuna
Fotografie, handcoloriert / Photography, handcolored, 24 x 36 cm
Photo by artist Youssef Nabil, Cairo 2001

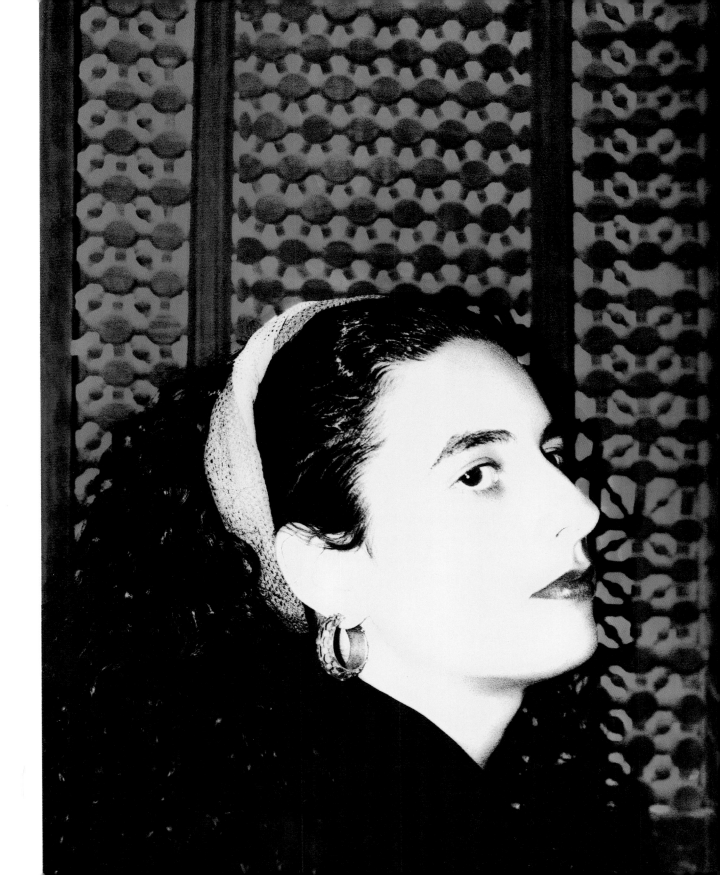

Autoren / Authors

Negar Azimi erwarb im Jahr 2001 an der Stanford University ihren Bachelor of Arts in Internationalen Bezie-hungen. Seitdem lebt und arbeitet sie als Journalistin in Cairo – unter anderem für den wöchentlich erschei-nenden *Al-Ahram* und die *Cairo Times* – und als Kuratorialassistentin in der Townhouse Gallery für zeitge-nössische Kunst. Außerdem ist sie Kuratorin der fotografischen Sammlung des verstorbenen Armeno-Ägypters Van Leo und realisiert Projekte für die Arab Image Foundation, die ihren Sitz in Beirut hat.

Negar Azimi received a Bachelor of Arts in International Relations at Stanford University in 2001. Since then, she has been living and working in Cairo as a journalist – e. g. for the *Al-Ahram Weekly* and the *Cairo Times* – and curatorial assistant at the Townhouse Gallery of contemporary art. She is also the curator of the photo-graphic collection of the late Armenian-Egyptian Van Leo, carrying out current projects with the Beirut-based Arab Image Foundation.

Bryan Biggs wurde 1952 in Barnet, Hertfordshire, England, geboren und lebt heute in Liverpool. Er hat am Liverpooler Polytechnikum studiert und seinen Abschluss in den bildenden Künsten gemacht. 1976 – 1994 leitete er die Bluecoat Gallery, seit 1994 ist er Leiter des Bluecoat Arts Centre, Liverpool. Mitglied des Kurato-renteams der Biennale Liverpool 2002. Am Bluecoat Arts Centre führt er Live-Art-Programme wie *Live From The Vinyl Junkyard* (Live vom Vinylschrottplatz) durch, und ist dabei, für den Austausch von Künstlern mit Deutschland, Cairo und andernorts ein internationales Network zu entwickeln. Er ist Herausgeber zahlreicher Publikationen, Autor von Aufsätzen in Zeitschriften wie *Third Text* und Katalogen zu Ausstellungen in Eng-land und Deutschland. Zu seinen Schriften über populäre Musik zählt *Aspects of Elvis* (Aspekte von Elvis), er-schienen 1994.

Bryan Biggs was born 1952 in Barnet, Hertfordshire, United Kingdom and now lives in Liverpool. He studied at Liverpool Polytechnic, graduating in Fine Art. 1976 – 1994 he was Director of Bluecoat Gallery, and has been Director of Bluecoat Arts Centre, Liverpool, since 1994. For the 2002 Liverpool Biennial he was on the curat-ing team. He has devised live art programmes at Bluecoat Arts Centre such as *Live From The Vinyl Junkyard* and is also involved in developing international networks through exchange for artists in Germany, Cairo and else-where. He is editor of several publications, and author for periodicals such as *Third Text* and catalogue essays for exhibitions in the United Kingdom and Germany. His writing on popular music includes *Aspects of Elvis*, 1994.

Leonhard Emmerling, geboren 1961 in Wertheim am Main, lebt in Berlin. Studium der Kunstgeschichte, Christlichen Archäologie, Germanistik und Musikwissenschaft in Heidelberg, Promotion über *Die Kunsttheorie Jean Dubuffets*. Nach einem Volontariat an der Pfalzgalerie Kaiserslautern Kurator u. a. an den Krefelder Kunstmuseen. Ab 2004 Ausstellungsleiter des Kunstvereins Ludwigsburg. Publikationen (Auswahl): *Gotik und Renaissance in der Pfalz, 1. Liga!, Jean-Michel Basquiat, Jackson Pollock*. Zahlreiche Katalog- und Zeitschriftenbeiträge zur zeitgenössischen Kunst.

Leonhard Emmerling, born 1961 in Wertheim am Main, resides in Berlin. Studied art history, Christian archaeology, German philology and music science in Heidelberg, doctorate dissertation *The Art Theory of Jean Dubuffet*. Following a traineeship at the Pfalzgalerie in Kaiserslautern, he worked as curator at art museums in Krefeld and other cities. As of 2004, exhibition director for the Ludwigsburg Kunstverein. Publications (selection): *Gotik und Renaissance in der Pfalz, 1. Liga!, Jean-Michel Basquiat, Jackson Pollock*. Numerous catalogue and magazine contributions about contemporary art.

Hans Gercke, geboren 1941 in Kehl am Rhein. Studien der europäischen und der ostasiatischen Kunstgeschichte sowie der Musikwissenschaft in Heidelberg und Padua, publizistische Tätigkeit, mehrere Jahre Feuilletonredakteur, seit 1979 Direktor des Heidelberger Kunstvereins. Mitglied IKG (Internationales Künstler Gremium) und IKT (International Association of Curators of Contemporary Art). Wichtige Themenausstellungen: *Sammlung Prinzhorn, Angebote zur Wahrnehmung, Der Baum, Blau – Farbe der Ferne, Der Berg* u. a. Zahlreiche Publikationen vorwiegend zur zeitgenössischen Kunst und Architektur (Kataloge, Zeitschriftenartikel, Kirchenführer, Kunstreiseführer), Lehrauftrag für zeitgenössische Kunst an der Pädagogischen Hochschule Heidelberg, seit 2003 Honorarprofessor.

Hans Gercke, born 1941 in Kehl am Rhein. Studied art history of Europe and Far East as well as science of music in Heidelberg and Padua. Journalistic pursuits, worked several years as feature article editor. Since 1979 director of the Heidelberg Kunstverein. Member of IKG (International Artist Committee) and IKT (International Association of Curators of Contemporary Art). Important exhibitions: *Prinzhorn Collection, Angebote zur Wahrnehmung, Der Baum, Blau – Farbe der Ferne, Der Berg* etc. Numerous publications mainly about contemporary art and architecture (catalogues, magazine articles, church guides, art travel guide). Lectureship for contemporary art at the teacher training college Heidelberg, honorary professor since 2003.

Rose Issa ist freie Kuratorin, Produzentin und Autorin, die sich auf die visuellen Künste und Filme aus dem Mittleren Osten und Nordafrika spezialisiert hat. In den letzten zwanzig Jahren war sie als Kuratorin an Filmfestspielen und Ausstellungen zeitgenössischer Kunst aus der arabischen Welt und dem Iran beteiligt, in Zusammenarbeit mit Institutionen wie dem Barbican Art Centre, dem Leighton House Museum, der Brunei Gallery, SOAS, dem National Film Theatre und dem London Film Festival, dem Institute of Contemporary Arts, London, dem Zentrum für zeitgenössische Kunst in Barcelona, dem Haus der Kulturen der Welt in Berlin, dem Institut für Auslandsbeziehungen in Stuttgart, Bonn und Berlin. Beraterin des Filmfestivals in Rotterdam in den Niederlanden. Beratende Tätigkeit beim Erwerb von zeitgenössischer Kunst aus dem Mittleren Osten für Institutionen wie das British Museum, das Imperial War Museum, das Victoria and Albert Museum, London; die Smithsonian Institution in den USA, The National Museums, Schottland, das Centre Pompidou in Paris, die Nationalgalerie von Jordanien. Mitglied der Jury der Länderpavillons der Biennale von Venedig 2003. Derzeit arbeitet sie zusammen mit öffentlichen Institutionen Frankreichs an arabischen und iranischen Projekten.

Rose Issa is an independent curator, producer and writer specialised on visual arts and films from the Middle East and North Africa. For the last 20 years she has been curating film festivals and exhibitions on contemporary arts from the Arab world and Iran in collaboration with institutions, such as the Barbican Art Centre, the Leighton House Museum, the Brunei Gallery, SOAS, the National Film Theatre and London Film Festival, the Institute of Contemporary Arts, London; the Contemporary Cultural Centre, Barcelona; the Haus der Kulturen der Welt, Berlin; the Institut für Auslandsbeziehungen, Stuttgart, Bonn & Berlin. Advisor to the Rotterdam Film Festival, Netherlands. She has also advised institutions such as the British Museum, the Imperial War Museum, the Victoria and Albert Museum, London; The Smithsonian Institution, USA; The National Museums of Scotland, The Pompidou Centre, Paris; the National Gallery of Jordan in their acquisition of contemporary arts from the Middle East. Member of the Jury of National Pavillons at the Venice Biennale 2003. She is currently working with French public institutions on projects related to the Arab world and Iran.

Tracy Murinik lebt als selbständige Kunstkritikerin und Verfasserin von Texten im Bereich Kunst in Kapstadt, Südafrika. Im Lauf der letzten zehn Jahre hat sie auf diversen Gebieten gearbeitet: an kulturellen Projekten, in Organisationen und in Medien Südafrikas. Konferenzkoordinatorin der ersten Biennale Johannesburg und Ausstellungskoordinatorin des Kapstadt-Teils der zweiten Biennale. Mehr als drei Jahre lang war sie als ständige

Korrespondentin für Kapstadt bei der Tageszeitung *Mail & Guardian* und für *ArtThrob.co.za* tätig, die südafrikanische Online-Publikation für Kunst. Sie ist Autorin der kürzlich bei Fresh erschienenen Monographie über Moshekwa Langa; Verfasserin zahlreicher Essays und Rezensionen für regionale und internationale Ausstellungskataloge, Magazine und Fachzeitschriften. Beiträge für die vierteljährlich erscheinende Publikation *Art South Africa*.

Tracy Murinik is an independent art writer and critic based in Cape Town, South Africa. Over the past ten years, she has worked in various capacities: with cultural projects, organisations and media in South Africa. She was involved with the first Johannesburg Biennale, as conference coordinator, and in the second Johannesburg Biennale as the coordinator for the exhibitions of the Biennale's Cape Town component. She was a regular correspondent for Cape Town for the *Mail & Guardian* newspaper for over three years, and for the online South African art publication, *ArtThrob.co.za*; she is the recent author of a Fresh monograph on Moshekwa Langa and is author of numerous essays and reviews for catalogues, magazines and journals, local and international. Contributes regularly to the quarterly publication *Art South Africa*.

Berthold Schmitt, geboren 1962, lebt in Saarbrücken. Studium der Kunstgeschichte, der Klassischen Archäologie und Historischen Theologie an den Universitäten Saarbrücken und Bonn. 1989 Magister Artium, 1995 Promotion. Seit 1994 berufliche Stationen im Ministerium für Bildung, Kultur und Wissenschaft des Saarlandes, Hochschule der bildenden Künste Saar und Museum Sankt Ingbert sowie als freier Kurator. Seit 2000 wissenschaftlicher Mitarbeiter der Stadtgalerie Saarbrücken in der Stiftung Saarländischer Kulturbesitz. Zahlreiche Katalogaufsätze zur Gegenwartskunst, z. B. *Ingrid Mwangi, Your Own Soul, Maria Hahnenkamp, Bilder und Nachbilder*.

Berthold Schmitt was born 1962 in Saarbrücken. He studied art history, classical archeology and historical theology at the universities of Saarbrücken and Bonn. He received his Master of Arts in 1989, a doctorate in 1995. Since 1994 he has been employed at the Saarland Ministry of Education, Culture and Science, Saar Arts College and the Sankt Ingbert Museum and has also worked a free-lance curator. Since 2000 he has served as a scientific consultant for the Saarbrücken Municipal Gallery in the Saarland Cultural Heritage Foundation. Numerous catalogue and magazine contributions about contemporary art, e. g. *Ingrid Mwangi, Your Own Soul, Maria Hahnenkamp, Bilder und Nachbilder*.

Impressum / Imprint

Dieses Katalogbuch erscheint anlässlich der Ausstellungen /
This catalogue is published on the occasion of the exhibitions

Susan Hefuna – xcultural codes

Heidelberger Kunstverein, 01/02/2004 – 14/03/2004

Stadtgalerie Saarbrücken, 03/04/2004 – 16/05/2004

Bluecoat Arts Centre Liverpool, 29/05/2004 – 17/07/2004

Townhouse Gallery Cairo, 10/10/2004 – 03/11/2004

Galerie der Stadt Backnang, 27/11/2004 – 23/01/2005

Cover und Frontispiz/*Cover and Frontispiece:*

Mashrabiya, 2001, Detail (Seite/Page 76)

Fotonachweis / Photo credits:

Petra Jaschke (Seiten/Pages 17–39,

42, 43, 48, 100/101, 179, 182)

Claude Stemmelin

(Seiten/Pages 116, 130, 131, 132/133)

Herausgeber / Editor:

Hans Gercke (Heidelberger Kunstverein),

Ernest W. Uthemann (Stadtgalerie Saarbrücken)

Beiträge / Contributions:

Negar Azimi, Bryan Biggs, Leonhard Emmerling, Hans Gercke,

Rose Issa, Tracy Murinik und /and Berthold Schmitt

Übersetzungen / Translations: Ursula Gnade, Allen Trampush

Verlagslektorat / Proofreading: Barbara Karpf

Gestaltung und Herstellung / Design and production:

Kehrer Design Heidelberg

Bibliografische Information der Deutschen Bibliothek:

Die Deutsche Bibliothek verzeichnet diese Publikation in der
Deutschen Nationalbibliografie; detaillierte bibliografische Daten
sind im Internet über http://dnb.ddb.de abrufbar. /

Bibliographic information published by Die Deutsche Bibliothek:

Die Deutsche Bibliothek lists this publication in the Deutsche
Nationalbibliografie; detailed bibliographic data is available
on the Internet at http://dnb.ddb.de

Die Ausstellung im Bluecoat Arts Centre Liverpool wird gefördert
durch / The exhibition at Bluecoat Arts Centre Liverpool is supported by

Die Ausstellung in der Townhouse Gallery Cairo wird gefördert vom/
The exhibition at Townhouse Gallery Cairo is supported by

Mit freundlicher Unterstützung

durch / With kind support by

www.kehrerverlag.com, contact@kehrerverlag.com, www.susanhefuna.com

ISBN 3-936636-24-9 Softcover, Museumsausgabe/Museum's Edition

ISBN 3-936636-15-x Hardcover, Verlagsausgabe / Publisher's Edition